8個密室逃脫場景，測試你解決犯罪案件的技巧！

間諜解謎

The
Undercover Agent
Puzzle Book

Test Your Crime-Solving Skills in
8 Escape Room Scenarios

英國暢銷百萬本的解謎大師

Dr. Gareth
Moore

著——葛瑞斯・摩爾博士

譯——甘錫安

自由學習 44

間諜解謎

8個密室逃脫場景，測試你解決犯罪案件的技巧！

The Undercover Agent Puzzle Book

作　　　者	葛瑞斯‧摩爾博士（Dr. Gareth Moore）	
譯　　　者	甘錫安	
責 任 編 輯	林博華	
行 銷 業 務	劉順眾、顏宏紋、李君宜	

發 行 人　涂玉雲
總 編 輯　林博華
出　　版　經濟新潮社
　　　　　104台北市中山區民生東路二段141號5樓
　　　　　電話：（02）2500-7696　傳真：（02）2500-1955
　　　　　經濟新潮社部落格：http://ecocite.pixnet.net
發　　行　英屬蓋曼群島商家庭傳媒股份有限公司城邦分公司
　　　　　104台北市中山區民生東路二段141號11樓
　　　　　客服服務專線：02-25007718；25007719
　　　　　24小時傳真專線：02-25001990；25001991
　　　　　服務時間：週一至週五上午09:30~12:00；下午13:30~17:00
　　　　　劃撥帳號：19863813　戶名：書虫股份有限公司
　　　　　讀者服務信箱：service@readingclub.com.tw
香港發行所　城邦（香港）出版集團有限公司
　　　　　香港九龍九龍城土瓜灣道86號順聯工業大廈6樓A室
　　　　　電話：852-25086231　傳真：852-25789337
　　　　　E-mail：hkcite@biznetvigator.com
馬新發行所　城邦（馬新）出版集團Cite（M）Sdn. Bhd.（458372 U）
　　　　　41, Jalan Radin Anum, Bandar Baru Sri Petaling,
　　　　　57000 Kuala Lumpur, Malaysia.
　　　　　電話：（603）90563833　傳真：（603）90576622
　　　　　E-mail: services@cite.my
印　　刷　漾格科技股份有限公司
初 版 一 刷　2023年12月5日

城邦讀書花園
www.cite.com.tw

ISBN：978-626-7195-50-5、978-626-7195-53-6（EPUB）　　版權所有‧翻印必究

定價：330元

THE UNDERCOVER AGENT PUZZLE BOOK
First published in Great Britain in 2022 by
Michael O'Mara Books Limited
9 Lion Yard
Tremadoc Road
London SW4 7NQ

This edition arranged with Michael O'Mara Books Limited
through BIG APPLE AGENCY, INC., LABUAN, MALAYSIA.
Traditional Chinese language edition © ECOTREND PUBLICATIONS, A DIVISION OF CITE
PUBLISHING LTD. 2023.

目錄

本書簡介

歡迎各位來到這個「間諜解謎」世界。這本書共有八項燒腦的密室逃脫任務，等著大家來破解。

每項任務又包含八個關卡，所以總共有 64 關。每一關的難度不一，但基本上難度會越來越高，所以建議從第一項任務開始，依序破解。

密室逃脫是什麼？

在密室逃脫遊戲中，我們必須運用解題技巧和判斷力，想出破解謎題的方法，這本書也是這樣。有幾個關卡沒有具體說明，而是讓讀者自己去研究解題方法。這通常是整個謎題的重點，只要研究出來，大多（但不是一定）就很容易解決了。

這本書中絕大多數謎題都會解出一組四位數字的密碼，所以如果一頁裡有四樣東西，通常每一樣就代表四個數字中的一個數字，不過可能要注意一下正確的順序。如果謎題中沒有說明順序，就以從左到右、從上到下的一般閱讀順序解出四個數字。每個謎題的右下角有「輸入密碼」空格，用來填寫答案。

仔細看題目

請特別留意題目當中的文字，尤其是**粗體字**，因為這些文字通常包含解題方法的提示。標題也需要多加留意。

「輸入密碼」的空格是讓你填入答案，但有時會有點變化，這時候要

特別注意。此外也要注意空格旁邊的小符號，這些符號會告訴我們需要留意的事情。

卡關了，怎麼辦？

如果不確定該怎麼解題，請記得這本書的解題方法都不會很複雜。我們要找的目標通常是在某方面不大一樣或不尋常的事物，或是有某樣東西指著，或是呈現某種樣子，或是某個算式或推論的結果。不要怕在頁面上塗畫或嘗試各種方法，我們隨時可能會有進展，或是出現其他解題方法的靈感。

不過有時候真的不知道該怎麼解題。這時候可以依照頁面上的提示編號，參考「解題提示」。每個提示包含好幾點，一開始先看第一點，如果還是卡關，再看第二點，依照這個方式進行下去。

解答

完整的解答放在這本書的最後一部分，依照頁面上的「解答」編號排列。如果這些說明提供的幫助還不夠，可以請其他人看過之後給你更多提示，直到自己想出來如何解答為止。

記住，要玩得開心！

這本書和所有謎題書一樣，好玩最重要，所以不要怕翻看提示甚至解答。

祝任務順利！

Dr Gareth Moore

任務一
極地問題

最新狀況⋯⋯最新狀況⋯⋯最新狀況⋯⋯

你的第一個目的地是荒廢已久的極地研究站。據說這座研究站撤退得很匆忙，可能有很多證據來不及帶走。

進入研究站後重新啟動系統，盡可能找出所有資訊。

盡量發掘各種資料，在被凍成冰棒前離開。暖氣系統很久之前就已經停擺，我們無法確定還有多少燃料可供發電機繼續運轉。

情報顯示你將面對八項挑戰，每項挑戰都需要仔細思考，好好運用推理技巧。除了第一項挑戰以外，每項挑戰的結果都是一組四位數字。

祝任務順利，我們都靠你了。完成挑戰後請跟我們聯絡。

極地密碼

這裡很冷，非常冷。

你必須盡快地進入研究站，所以請
馬上解出**包含四個字母的密碼**。

需要提示？
請參考解題提示1

想知道答案？
請看解答1

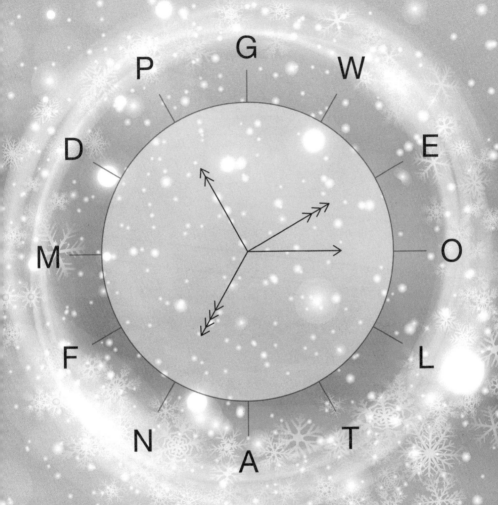

輸入密碼：＿＿＿＿＿

芝麻開門：
例外狀況

卡卡……看來還需要輸入四位數字的開門密碼，但你手上只有下一頁的奇怪圖形。

哪一組密碼沒辦法填入這個圖裡面？

需要提示？
請參考解題提示2

想知道答案？
請看解答2

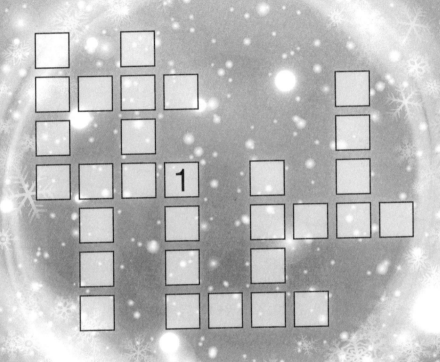

0741 3284 6175 8436
1608 4963 6304 9357
2510 5029 7892

輸入密碼：＿＿＿＿＿

指南針上的位置

你已經進入研究站了，但還需要四位數字的密碼來啟動控制系統。

密碼似乎和**指南針的盤面**有關。

1. N → NE → S

需要提示？
請參考解題提示3

想知道答案？
請看解答3

3. N → S

14

4. E → S → W → N → E

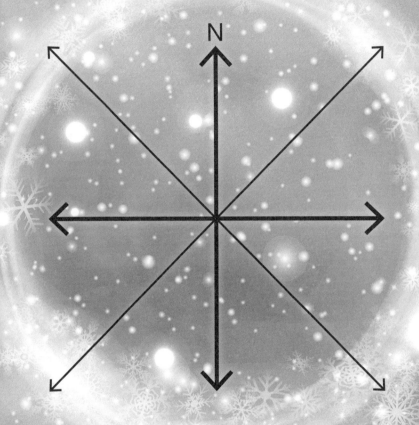

2. S → N → W → E

輸入密碼：＿ ＿ ＿ ＿ ＿

該上線了

系統現在已經連線，你還需要登入。

請找出正確的四位數字密碼來登入系統。

需要提示？
請參考解題提示4

想知道答案？
請看解答4

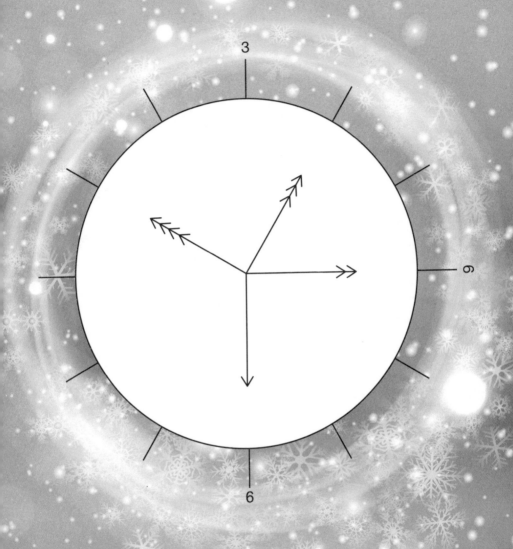

輸入密碼：＿＿＿＿＿

冰晶校正

這裡已經荒廢許久，有些感測器上出現冰的結晶，形成各種形狀。

你可以重新校正感測器嗎？

需要提示？
請參考解題提示5

想知道答案？
請看解答5

輸入密碼：＿ ＿ ＿ ＿　□ △ ⬠ ○

窗戶上的 貼紙

有人在窗戶上貼了幾張貼紙，這些貼紙可以撕下來重新排列組合。

把貼紙貼回正確位置之後，上面的四位數字是什麼？

需要提示？
請參考解題提示6

想知道答案？
請看解答6

輸入四位數字：＿＿＿＿＿

有個東西不大一樣

這個研究站有個地方怪怪的。 它為什麼荒廢這麼久？研究人員為什麼撤離？

你最好找出一組四位數字的密碼，趕快離開這裡。

需要提示？
請參考解題提示7

想知道答案？
請看解答7

+	+	+		
9	1	7	3	=
8	2	4	6	=
5	5	8	2	=
2	4	6	8	=
1	4	4	6	=
7	1	5	7	=
9	8	2	1	=
5	6	5	4	=
8	4	3	5	=

輸入密碼：＿＿＿＿＿

趕快回家

你很高興快要離開這個冷得不得了的地方！但是你**必須先移動一下這些方塊**，讓門可以打開。

這個四位數字密碼是什麼？

需要提示？
請參考解題提示8

想知道答案？
請看解答8

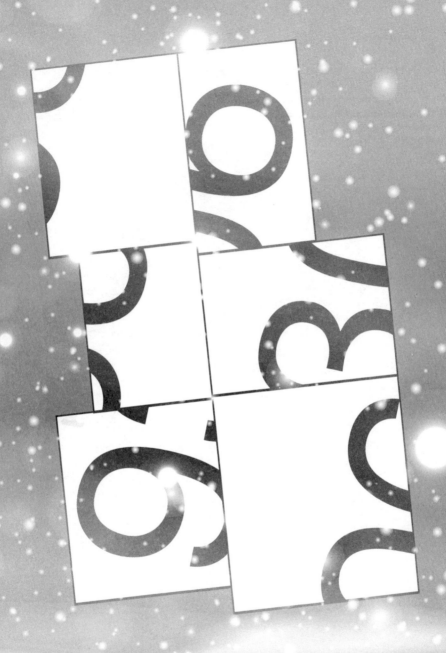

輸入密碼：＿＿＿＿＿

你出了研究站了!

趕快打開呼叫裝置,等著轟轟響的飛機引擎聲過來接你,帶你到比較溫暖的地方,哪裡都好。

至少你已經拿到需要的東西。你搜查研究站時取得的資料,對其他同事一定非常有用。

飛機已經降落,你滿懷感激地上了飛機,卻發現飛機幾乎沒有停下來,立刻就開始滑行起飛,以免被冰雪困住。

但是你才剛起飛,就收到了局裡的新任務訊息。局裡顯然相當看重你。

任務二
實驗室的邏輯

最新狀況……最新狀況……最新狀況……

局裡的訓練這麼包羅萬象真的很讚，因為你的下一個任務是潛入實驗室。你一定不希望自己太引人注目。

最近市面上出現了一些有害的化學物質，我們認為來源應該是這裡。

想辦法進入實驗室，仔細觀察正在進行的實驗和實驗室裡的所有文件。搜查時可能會需要打開一兩部機器，但我們知道你一定沒問題。

要順利完成任務，你必須破八關，找出八組四位數字密碼。

祝任務順利。不過你需要的不是運氣，我們確定每一關都合乎邏輯，因為裡面都是科學家。

符號定序

這裡好像在進行某種蛋白質定序實驗。

請看一下這幾個實驗方程式，**推算出**四位數字密碼。

需要提示？
請參考解題提示9

想知道答案？
請看解答9

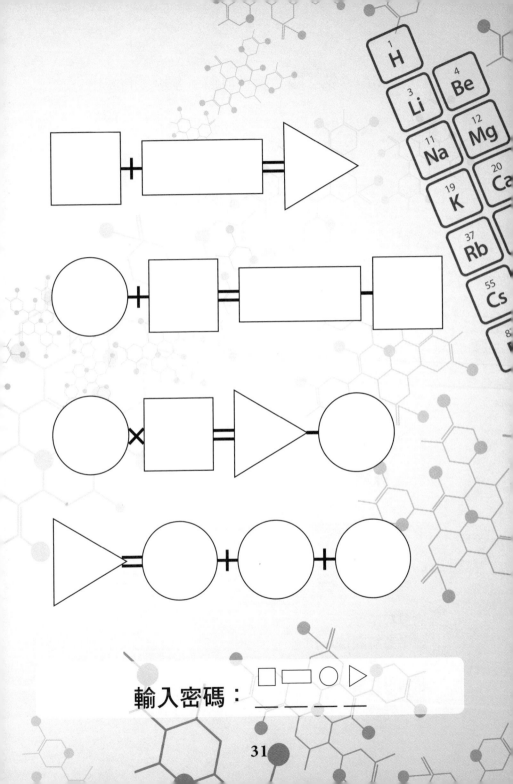

輸入密碼：＿＿＿＿＿

細菌反射

你手上的所有資料都指向這個裝滿了細菌的培養皿。

請找出四位數字，**從最蒼白的開始排列**。

需要提示？
請參考解題提示10

想知道答案？
請看解答10

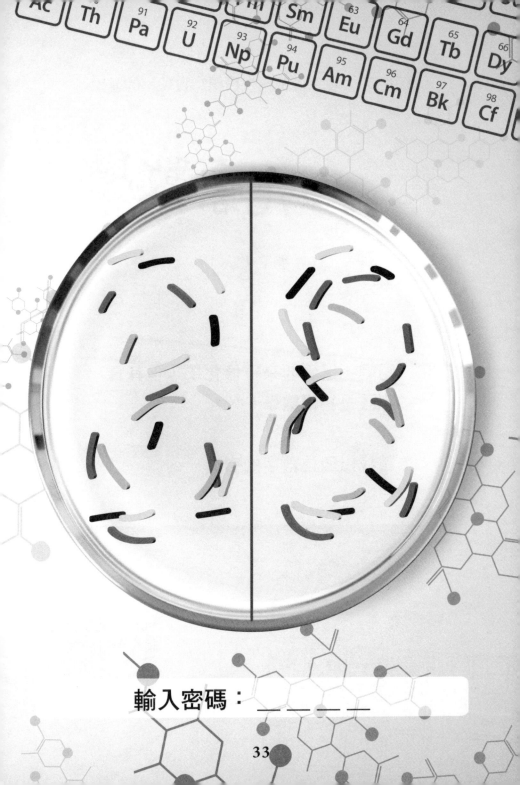

輸入密碼：＿＿＿＿＿＿

元素數學

嗯嗯，這看起來很像化學，但其實應該是**基礎數學**。

請找出四位數字的密碼。

需要提示？
請參考解題提示11

想知道答案？
請看解答11

					He
5 B	6 C	7 N	8 O	9 F	10 Ne
13 Al	14 Si	15 P	16 S	17 Cl	18 Ar
31 Ga	32 Ge	33 As	34 Se	35 Br	36 Kr

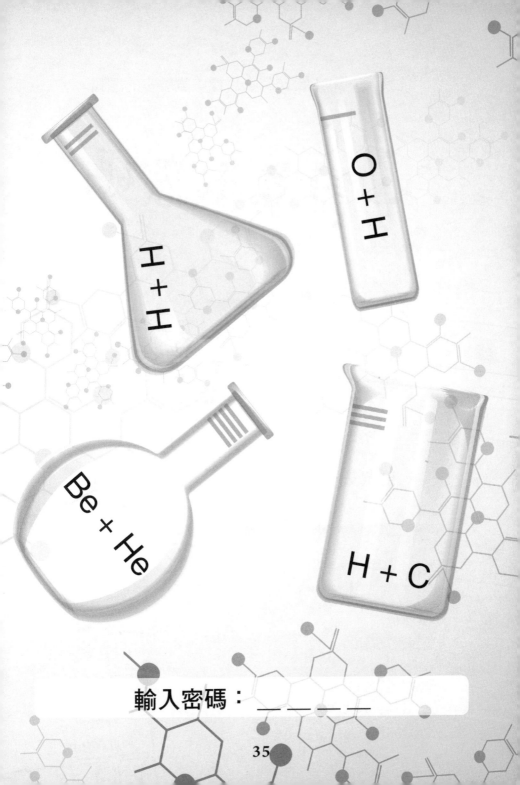

H + H

O + H

Be + He

H + C

輸入密碼：_____

計算機密碼

實驗室裡的桌上有一本攤開的數學課本。

有人用筆在計算機的圖片上塗鴉，**這代表什麼意思呢？**

需要提示？
請參考解題提示12

想知道答案？
請看解答12

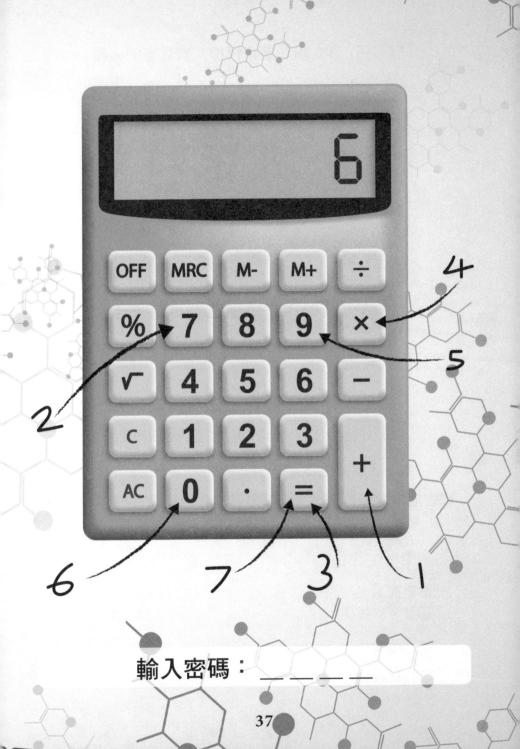

輸入密碼：＿ ＿ ＿ ＿ ＿

火柴好長

這些火柴似乎是隨便丟在這個寫字板上。

但是，等等！**好像不是所有的火柴長得都一樣……**所以我們要找的四位數字密碼是什麼？

需要提示？
請參考解題提示13

想知道答案？
請看解答13

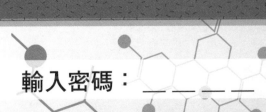

輸入密碼：＿ ＿ ＿ ＿ ＿

He
²

F
⁹

Ne
¹⁰

Ar
¹⁸

Kr
³⁶

Xe
⁵⁴

查核表

這間實驗室裡的設備需要四位數字密碼才能啟動。

還好，**這本記事本上有些資料，可以推算出正確的密碼。**

需要提示？
請參考解題提示14

想知道答案？
請看解答14

	a.	b.	c.	d.
質數	✔	✗	✗	✗
偶數	✔	✔	✗	✔
>0 & <10	✔	✔	✔	✔
平方數	✗	✗	✔	✔
立方數	✗	✔	✔	✗

輸入密碼：＿＿＿＿＿

數字圖

記事本裡畫了一項實驗的結果。

這些結果可能是四位數字密碼的線索嗎？**這張圖的原點一定是(0, 0)。**

需要提示？
請參考解題提示15

想知道答案？
請看解答15

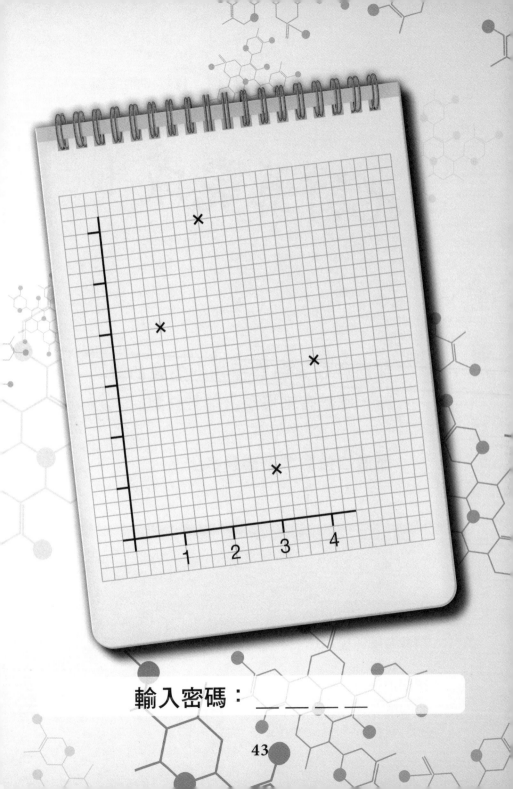

輸入密碼：＿＿＿＿＿

43

把計算完成！

你已經在實驗室裡找到需要的資料，應該在被發現之前趕快離開。

這個四位數字密碼是多少？

需要提示？
請參考解題提示16

想知道答案？
請看解答16

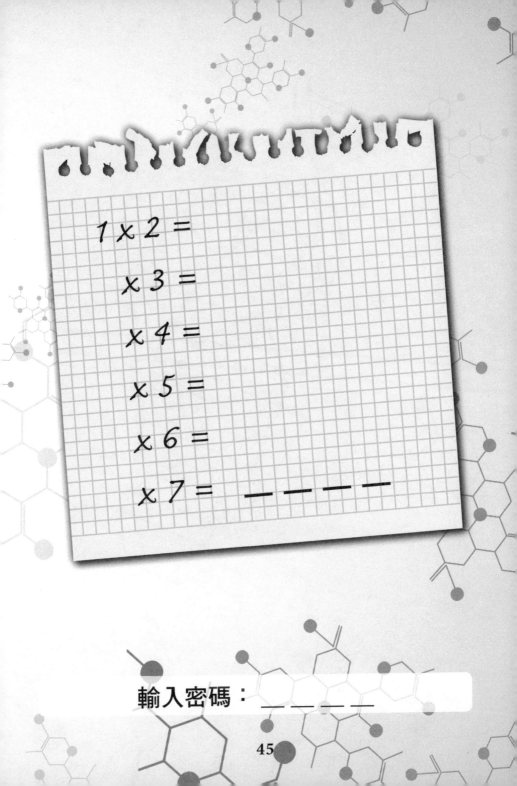

$1 \times 2 =$

$\times 3 =$

$\times 4 =$

$\times 5 =$

$\times 6 =$

$\times 7 =$ ＿＿＿＿

輸入密碼：＿＿＿＿＿

你離開實驗室了。

這次的行動很有趣。他們顯然沒想到會有人潛入，因為實驗室裡有好多犯罪資料。

多虧了你找到這些資料，局裡阻止這種化學物質擴散的努力應該會有重大進展，同時研究出如何中和這些化學物質。

現在你可以好好呼吸新鮮空氣了。不過你覺得下一次任務應該很快就會來了。

任務三
城市不來電

最新狀況……最新狀況……最新狀況……

回到家，還不能放鬆。

全市各地都停電了。有些奇怪的電力裝置裝在中央電網上，每個裝置看來都十分危險。我們必須趕在全市大亂之前解除這些裝置，恢復電力供應。

他們知道你會去處理它們嗎？這是最可能的解釋。這些裝置上上下下都有他們的符號，這實在是太巧了，對吧？

你是這方面的專家，所以這個任務就交給你了。這次同樣有很多密碼要破解，每個密碼都是四位數字。別忘了每一關都要以正確的順序輸入密碼。每一關都有方法可以破解。

你可以破解這些密碼，找出這些數字，解除這些裝置嗎？

祝任務順利！

神奇組合

這四個謎題，需要四個數字。**排除路線上碰到的數字，剩下來的就是密碼。**

你找到的是哪四個數字？

需要提示？
請參考解題提示17

想知道答案？
請看解答17

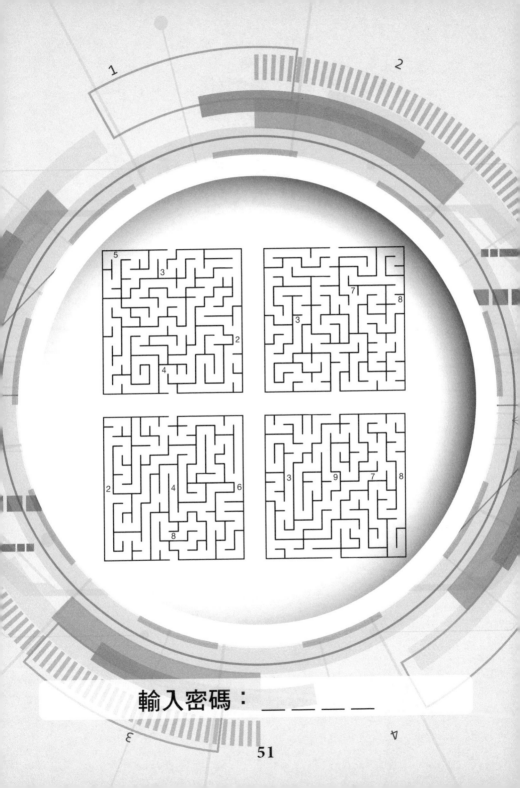

輸入密碼：＿ ＿ ＿ ＿

四邊思考

這四張圖裡，各有幾個四邊形？

輸入密碼的正確順序是什麼？

需要提示？
請參考解題提示18

想知道答案？
請看解答18

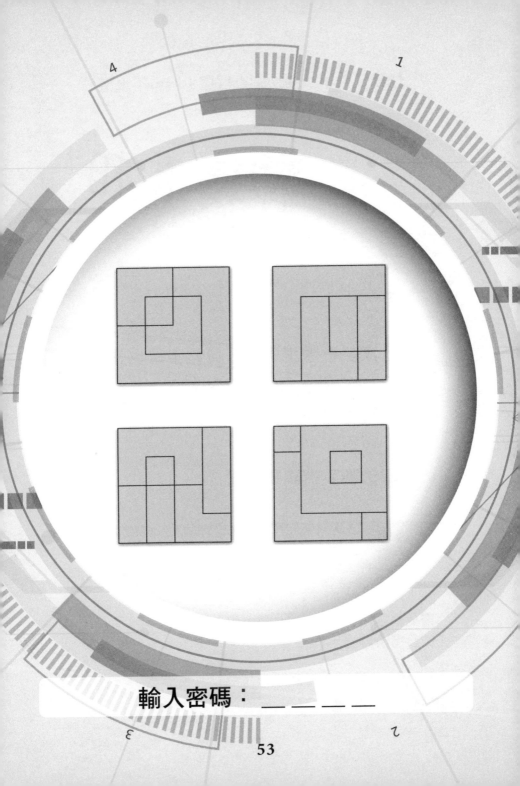

輸入密碼：＿＿＿＿＿

53

翻轉真相

大家都會說謊。連這幾個字母也是 LIES。但它們好像沒放對？你可以改一下嗎？

四位數字密碼是什麼？

需要提示？
請參考解題提示19

想知道答案？
請看解答19

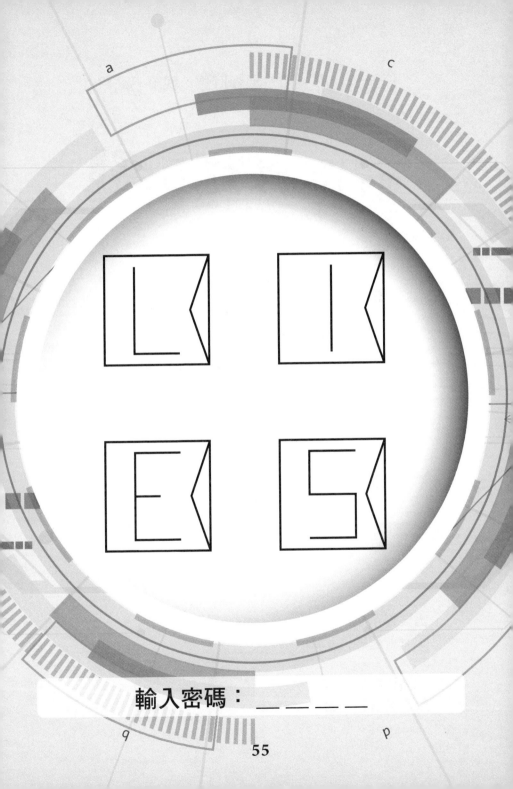

輸入密碼：＿＿＿＿＿

數字空格謎題

四個2x2的方陣。請把它們組合成4x4的方陣。請使用**數字**1到4，**獨立**解出四個2x2方陣和整個4x4方陣。

灰色方格代表四位數字密碼。

需要提示？
請參考解題提示20

想知道答案？
請看解答20

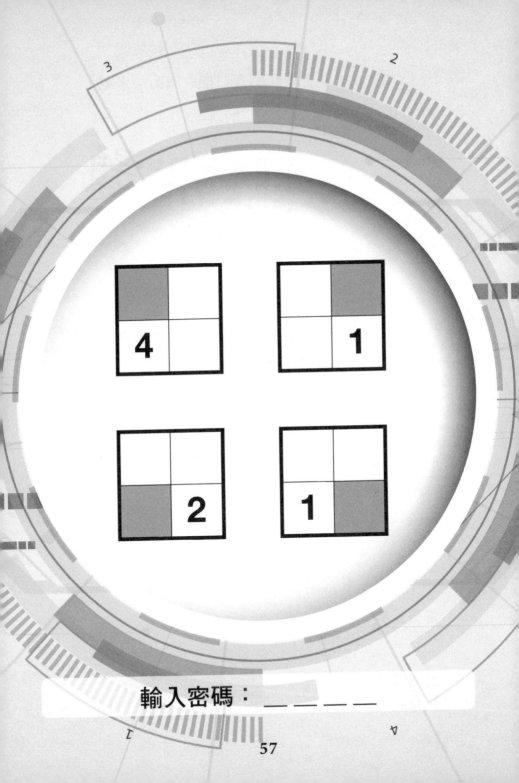

輸入密碼：＿＿＿＿＿

觀點問題

看這一題的時間要長一點，要看得非常～長，甚至你的視線要跟頁面平行？

這個題目採用什麼奇特的角度？四位數字密碼是什麼？

需要提示？
請參考解題提示21

想知道答案？
請看解答21

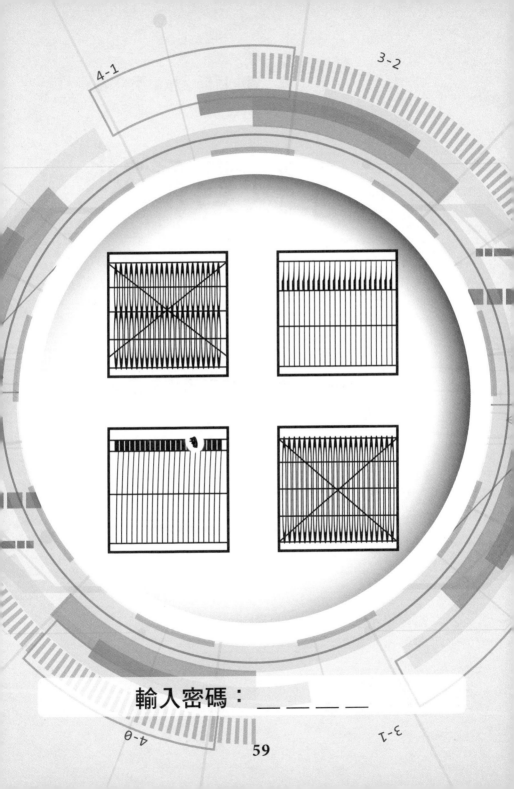

輸入密碼：＿ ＿ ＿ ＿ ＿

別忘了核對密碼

這個工作有點陰暗，**現在需要添加一些陰影，加在行和列的總和是奇數的地方。**

看到什麼了嗎？

需要提示？
請參考解題提示22

想知道答案？
請看解答22

畫出數字

每一列/行所標示的數字，就是需要你塗黑的方格數。**若是不止一個數字，請依序塗黑，但是讓塗黑的方格彼此不接觸到。**

需要提示？
請參考解題提示23

想知道答案？
請看解答23

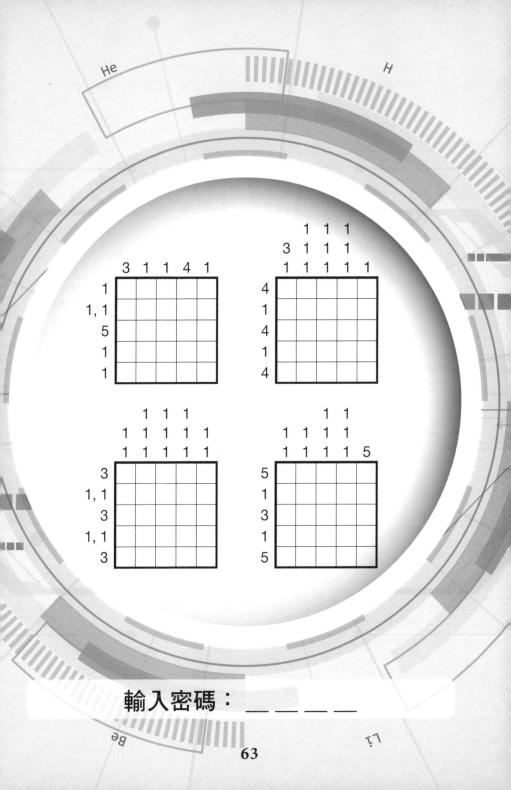

輸入密碼： ＿ ＿ ＿ ＿ ＿

偵測到數位駭客

這些數字跟城市一樣殘破。**四個數字各有一列和一行的所有畫素都反轉了。**

密碼是什麼？

需要提示？
請參考解題提示24

想知道答案？
請看解答24

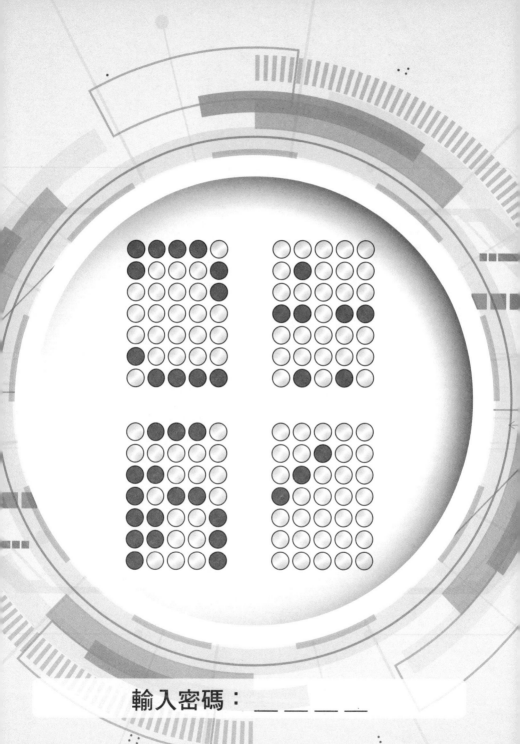

輸入密碼：＿ ＿ ＿ ＿ ＿

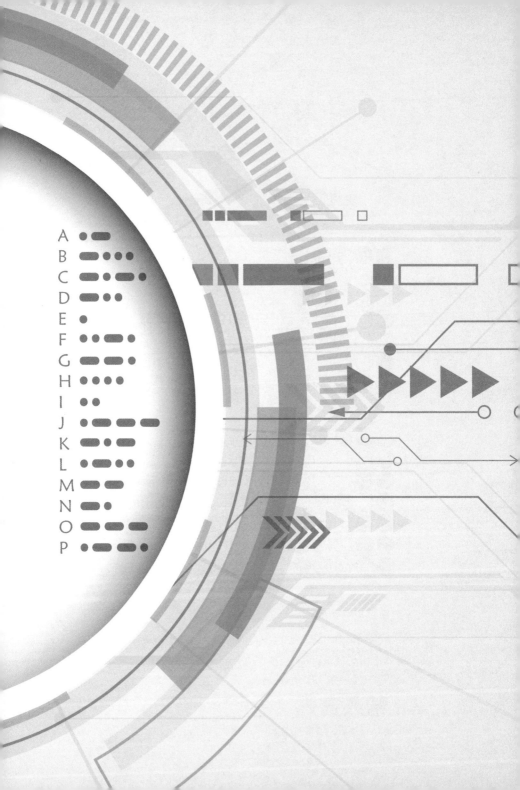

你輸入了最後一組密碼……

最後一個裝置也解除了。你聽到一陣刺耳的
嘶嘶聲，遠方電力啟動的嗡嗡聲越來越大，
最後電燈大放光明，機器也轟隆隆地動了起
來。

▶▶▶▶▶

看來你成功了。

城市又恢復了生氣，你也可以繼續休息了。
他們的目標或許不是你，但看起來又很像是
你。

不過如果目標不是你，又為什麼會停電？停
電會不會和明天準備發射升空的火箭有關？
或許局裡會要你去查一下。

任務四

太空競賽

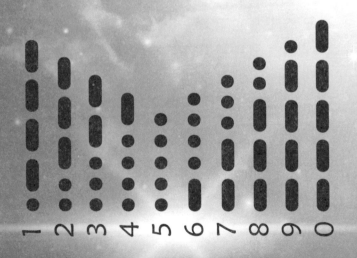

最新狀況……最新狀況……最新狀況……

停電期間發生了一些怪事。似乎有人干擾了預定今天要發射升空的火箭。

這件事沒有公開，但其實有個重要的間諜衛星將和其他一些商業委託物品一起升空，如果它今天沒有進入太空，短期之內就沒機會了。這樣將會影響我們未來幾十年的情報蒐集能力。

現在進入太空中心，讓火箭能如期發射升空吧。

我們取得的情報指出，你必須找出八組四位數字密碼，才能修復所有遭到干擾的地方。

祝任務順利！

連線的星星

你必須先進入 **δ 象限**，這裡是太空中心的機密區域。

你必須取得四位數字密碼才能進入這個區域，但**唯一的線索只有這張星座圖**。

需要提示？
請參考解題提示25

想知道答案？
請看解答25

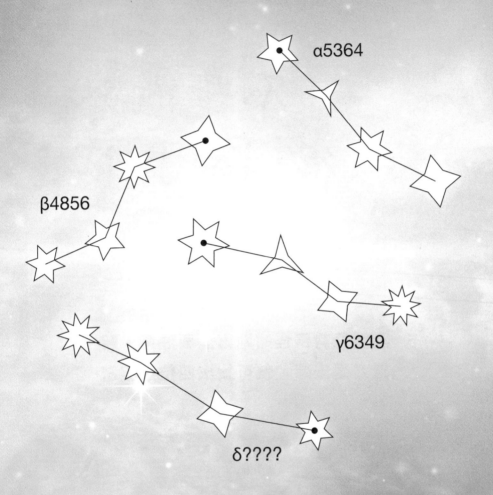

α5364

β4856

γ6349

δ????

輸入密碼：＿＿＿＿＿

不是偶數
很「奇」怪

情報指出這張紙有些地方特別奇怪。

其實只有奇怪的地方需要注意。朝這方面去想，就可找出四位數字密碼。

需要提示？
請參考解題提示26

想知道答案？
請看解答26

+	-	×	÷
8	4	6	2
5	9	1	9
4	2	8	6
1	5	7	3
2	6	8	4
3	3	1	1
6	2	4	8
?	?	?	?

輸入密碼：＿ ＿ ＿ ＿ ＿

加點東西的時間到了

如果

$$8 + 8 = 8$$

那麼火箭預定在什麼時間發射？

需要提示？
請參考解題提示27

想知道答案？
請看解答27

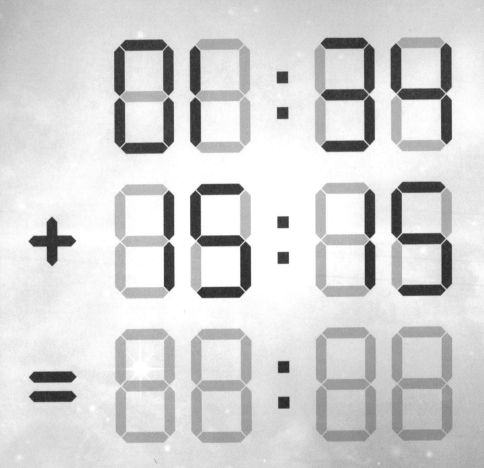

輸入密碼：＿＿：＿＿

四個星座

這個星座圖需要你協助完成。**你能不能畫出四個如下圖示範的星座？** 星座中的星星連線不可以互相交叉。

需要提示？
請參考解題提示28

想知道答案？
請看解答28

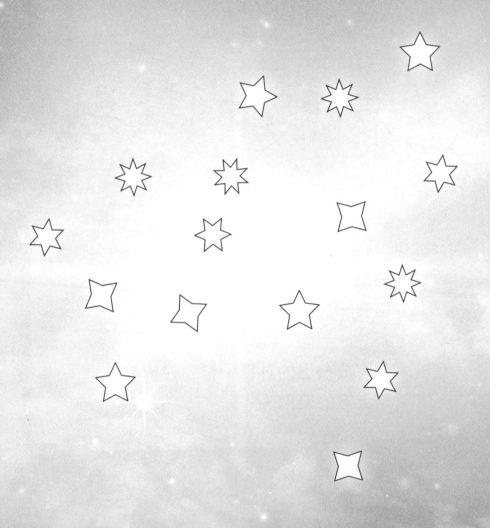

☆W————☆E

輸入密碼：＿＿＿＿＿

上下顛倒的計算

火箭發射前必須完成的重要計算，
還有一部分沒有完成。

**請完成右邊的計算，但先仔細看清
楚上方的範例。**

需要提示？
請參考解題提示29

想知道答案？
請看解答29

$$1-2-8=1-9$$

$$2+8=1+6$$

$$\blacksquare=1-5$$

$$8=\blacksquare+5$$

$$\blacksquare=5+1$$

$$\blacksquare=2+9$$

輸入密碼：■ ■ ■ ■
___ ___ ___ ___

望遠鏡該清了

望遠鏡有些灰塵影響到視線，所以你擦了一下**鏡子**，結果看到了一些奇怪的東西。你可以破解密碼嗎？

需要提示？
請參考解題提示30

想知道答案？
請看解答30

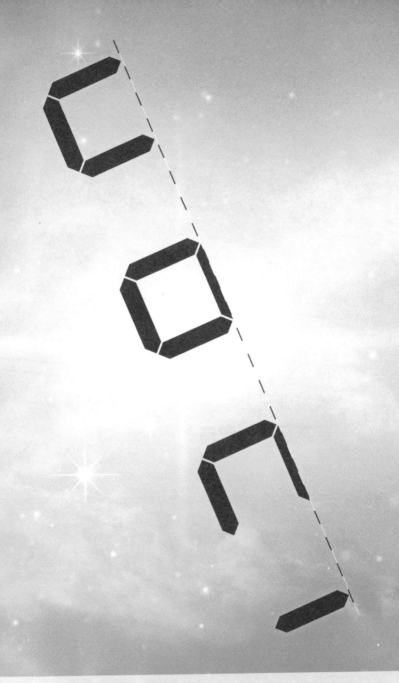

輸入密碼：＿＿＿＿＿

鏡片上的鍊子

你看了一眼望遠鏡畫面，發現有人放了幾條珠鍊進去，如果那不是珠鍊，就是外星人了！**你能不能從這些珠子看出密碼？**

eg

需要提示？
請參考解題提示31

想知道答案？
請看解答31

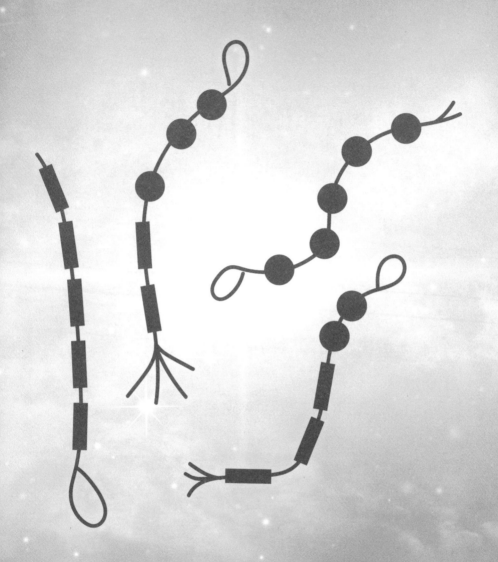

輸入密碼：＿＿＿＿＿

發射時間到了

決定性的時刻終於到來，這是最後一個密碼。火箭即將發射，**帶著加倍機密的間諜衛星一起升空。**

最後的四位數字密碼是什麼？

需要提示？
請參考解題提示32

想知道答案？
請看解答32

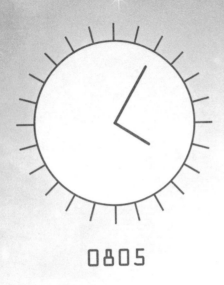

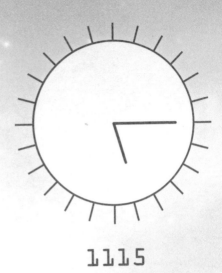

0805

1115

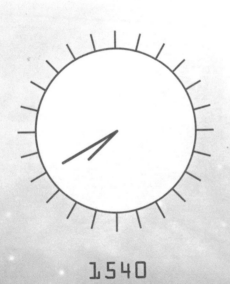

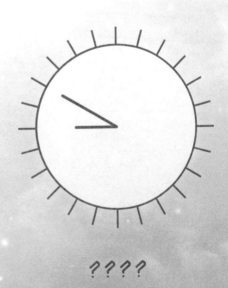

1540

????

輸入密碼：_ _ _ _ _

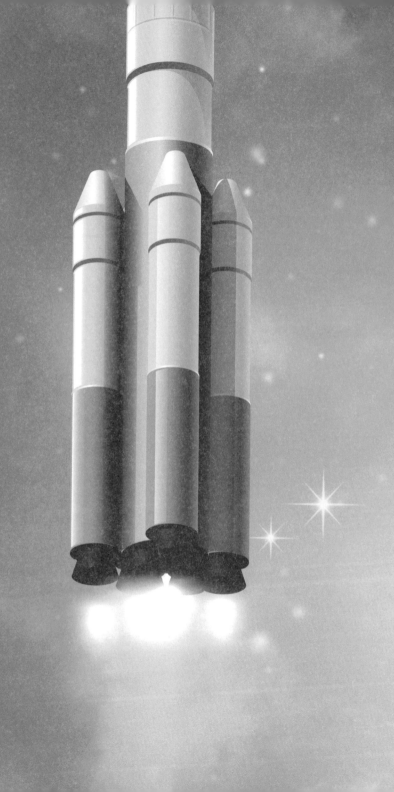

5……4……3……2……1……發射！

你成功了，火箭在正確的發射時段內順利升空。

順利的話，新衛星應該能安全進入軌道，你的任務也順利結束啦。恭喜再次完成一連串密碼破解挑戰。

你進入加密頻道，向總部報告進展，並且告知你完成了一連串非常消耗體能的祕密任務，現在想休息一下。

坐穩了，總部說……下次任務可以用居家工作的方式執行。這個嘛……真的很難讓人相信。接下來會是什麼任務呢？

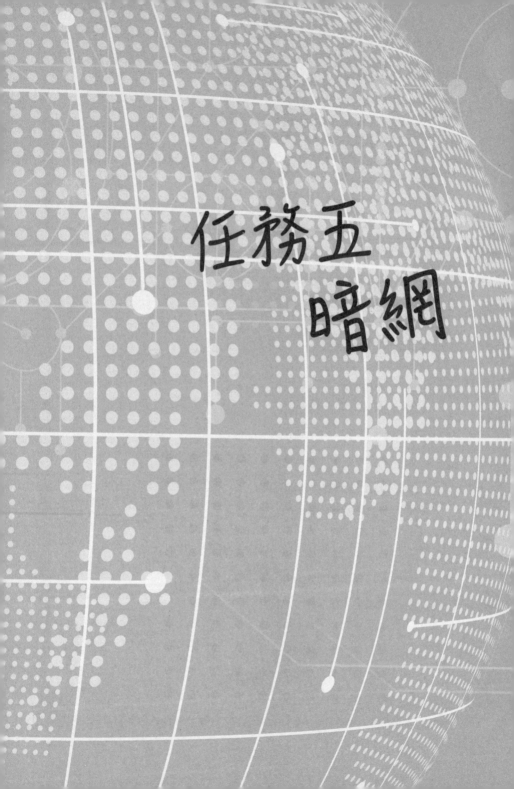

任務五
暗網

狀況更新……狀況更新……狀況更新……

暗網上出現一連串可疑的黑市交易，局裡的工作人員正在監控中。局裡要你滲透進入這些系統，進一步探查內部狀況。

依照慣例，你必須親自去執行任務。他們的網路防護有些地方難以攻破，如果是這樣，那真的很令人擔心。說不定局裡只是喜歡找你執行任務？

你必須解答一連串線上和實體謎題，找出密碼，一步步完成任務。

每道謎題的答案都是四位數字密碼。

記下這些密碼，把它們傳回總部，剩下的工作交給我們處理。

祝任務順利！

部分下載

要取得登入密碼的影像，必須分成兩次下載。

找到數字後，讀取的順序是從左到右、從上到下。四位數字密碼是什麼？

需要提示？
請參考解題提示33

想知道答案？
請看解答33

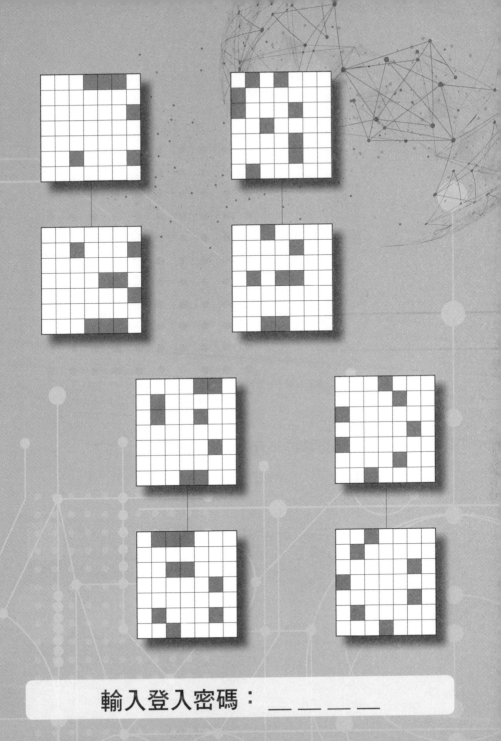

輸入登入密碼：＿＿＿＿＿

車牌資料庫

有趣！你發現一組車牌照片。這些車牌有什麼意義？

這些是真的車牌嗎？為什麼有八個車牌？

需要提示？
請參考解題提示34

想知道答案？
請看解答34

XXXX X2

B59 P93

XX1X XXX

J42R H681

F49V K82

X3X XXX

XX4X XXXX

L24Q Z7

輸入密碼：＿＿＿＿＿

箭頭密碼

資料在系統中的流動以各種箭頭表示。

下一頁的圖還差一點沒有完成，缺少的四位數字是什麼？

需要提示？
請參考解題提示35

想知道答案？
請看解答35

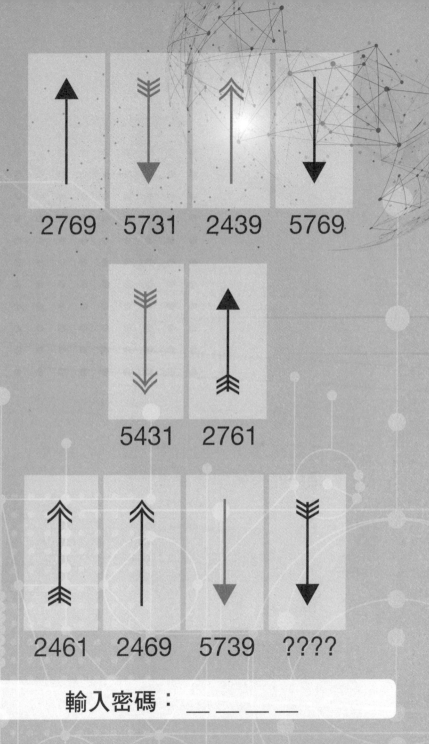

輸入密碼：＿＿＿＿＿

技術書籍

書架上有一排書，但少了其中兩本。

如果從最小排到最大，這兩本書構成的四位數字密碼是什麼？

需要提示？
請參考解題提示36

想知道答案？
請看解答36

92 52 22 12 02

輸入密碼：＿ ＿ ＿ ＿ ＿

遺失的骨牌

有人在這個終端機旁邊玩骨牌，玩完了就亂丟在桌上。

他們為什麼這樣亂丟？是不是少了什麼東西？

需要提示？
請參考解題提示37

想知道答案？
請看解答37

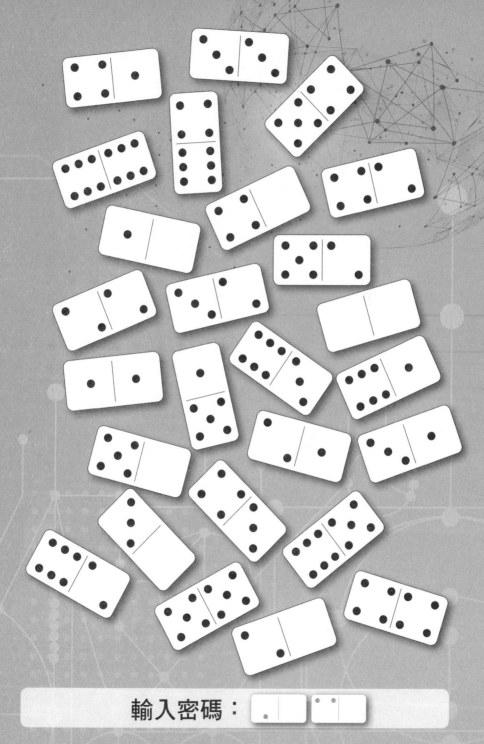

輸入密碼：

踩地雷

下一頁的網格中有些空格埋了地雷。**網格中的數字代表了橫、直、斜向的鄰接方格中共有幾枚地雷。**請利用這些數字找出所有地雷。

需要提示？
請參考解題提示38

想知道答案？
請看解答38

	2	2		4		1
		4			2	1
	4			4	2	1
2				2	1	
	2		2			2
2		2	1		2	
1		2			2	

A →（第三列）
B →（第四列）
C →（第五列）
D →（第六列）

輸入每列地雷數目：＿ ＿ ＿ ＿

回到正面

下一組密碼似乎已經寫在下一頁的紙片上，**兩張圖分別是紙片的正反面。**

四位數字密碼是什麼？

需要提示？
請參考解題提示39

想知道答案？
請看解答39

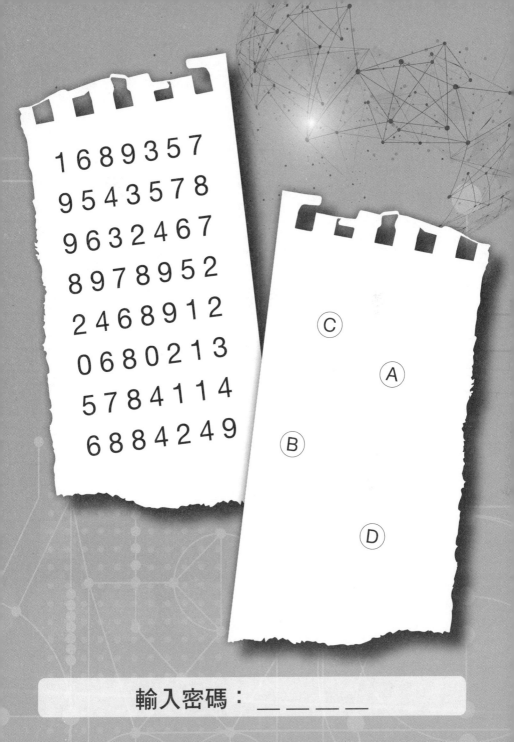

1689357
9543578
9632467
8978952
2468912
0680213
5784114
6884249

輸入密碼：_ _ _ _ _

骨牌決策

看來有人真的很愛玩骨牌，但這一副骨牌絕對與眾不同。

你看得出來骨牌的邏輯嗎？需要的數字組合又是什麼？

需要提示？
請參考解題提示40

想知道答案？
請看解答40

IF ⬛⬛⬛⬛ =7946

AND ⬛⬛⬛⬛ =9187

THEN ⬛⬛⬛⬛ =????

輸入密碼：＿ ＿ ＿ ＿ ＿

密碼已經全部傳輸完成。

總部已經取得所有需要的資料，現在盡快登出系統，離開現場。最好不要太接近這些傢伙，否則可能會被他們扭曲的正義感所影響。

後續工作花了一段時間，但一個星期後，你聽說任務非常成功。暗網已經偵破，他們的行動也因此失敗。

短時間內就完成了五次任務，非常了不起的成就！現在應該可以好好休息一下了吧？

但電話沒多久又響了……

任務六
工業間諜

最新狀況……最新狀況……最新狀況……

我們發現有許多暗網交易把貨品寄到某個工業中心，我們已經監控這個工業中心一段時間了。

你必須進入這個工業中心，探知其程序，盡可能蒐集所有情報。此外還必須蒐集一些密碼，你當然是不二人選。

留意任何可疑的事物，並帶回所有資料。

總部再次證實必須蒐集八組的四位數字密碼，讓我們能夠存取私人檔案。

我們知道你向來運氣不錯，但還是祝你任務順利！

現在時刻

好多刻度盤……而且都又老又舊，
連上面的標示都好古老。

你能不能弄清楚每個刻度盤的意思，並找出四位數字密碼？

需要提示？
請參考解題提示41

想知道答案？
請看解答41

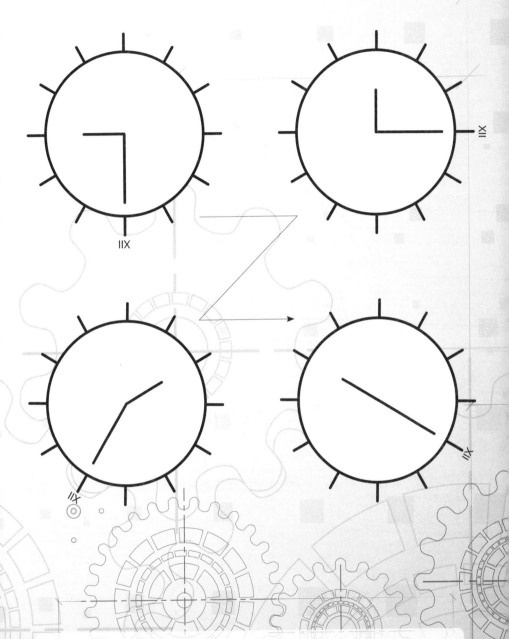

數位輸送帶

有人似乎想把這個輸送帶系統升級到數位化，它表面上顯然都是數字。

請參考圖例，找出密碼，關閉這個傳動帶系統。

需要提示？
請參考解題提示42

想知道答案？
請看解答42

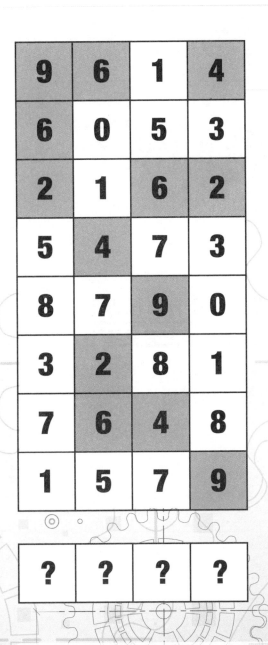

9	6	1	4
6	0	5	3
2	1	6	2
5	4	7	3
8	7	9	0
3	2	8	1
7	6	4	8
1	5	7	9

□ NO

■ MOVE

?	?	?	?

輸入密碼：＿＿＿＿

過期資訊

這個廢棄的會議室裡有兩個舊日曆，這兩個日曆為什麼沒有丟掉？

兩個日曆的資訊必須相加，以找出四位數字密碼。這四個數字的總和是28。

需要提示？
請參考解題提示43

想知道答案？
請看解答43

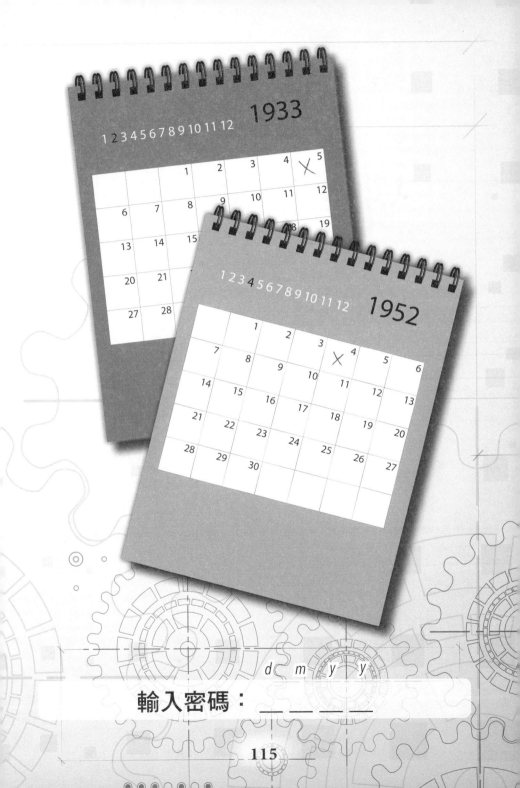

輸入密碼：＿＿ ＿＿ ＿＿ ＿＿
d *m* *y* *y*

115

留言板的資訊

這房間裡的留言板上釘著幾張奇怪的紙片。

這些紙片可能是什麼意思？ 我們要找的四位數字密碼是什麼？

需要提示？
請參考解題提示44

想知道答案？
請看解答44

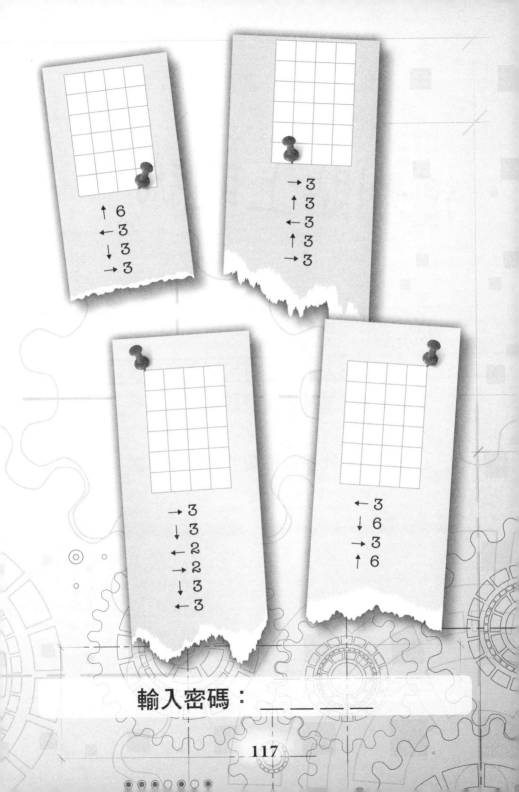

↑ 6
← 3
↓ 3
→ 3

→ 3
↑ 3
← 3
↑ 3
→ 3

→ 3
↓ 3
← 2
→ 2
↓ 3
← 3

← 3
↓ 6
→ 3
↑ 6

輸入密碼：＿＿＿＿＿

便利貼上的號碼

似乎有人把一些有用的電話號碼和日期寫在這幾張便利貼上。

或許這就是四位數字密碼的線索？

需要提示？
請參考解題提示45

想知道答案？
請看解答45

Extension #001

07284752739

3/11

Extension #003

0442859676

6/10

Extension #002

028474927422

5/12

Extension #004

04742751137

9/11

輸入密碼：＿＿＿＿＿

推移算式

這張紙片乍看之下很正常，但這些算式好像都不正確，為什麼會這樣？

請找出缺少的數字，並找出四位數字密碼。

需要提示？
請參考解題提示46

想知道答案？
請看解答46

$2579 + 2 = 4791$

$1583 + 3 = 4816$

$3704 + 7 = 0471$

$8261 + 4 = 2605$

$6179 + 5 = ????$

輸入密碼：＿＿ ＿＿ ＿＿

不得其門而入

你必須進入這間重要房間，不過房門已經上鎖，**但只要藉助下一頁的幾片拼圖，就能取得開門的密碼。**

四位數字密碼是什麼？

需要提示？
請參考解題提示47

想知道答案？
請看解答47

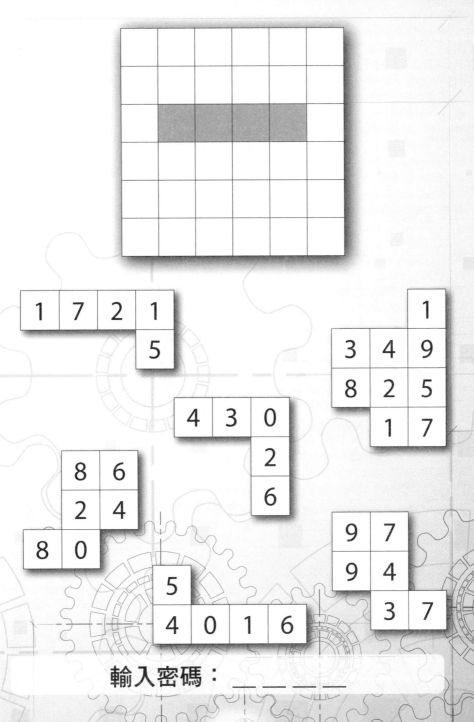

輸入密碼：＿＿＿＿＿＿

123

準備撤退

請加快動作，他們好像已經發現有人侵入了。

再傳送一組密碼，任務就完成了——**請「對齊」準備取得密碼。**

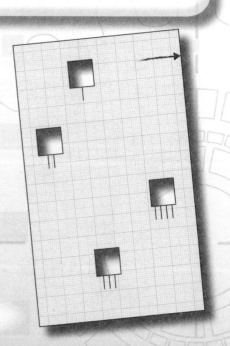

需要提示？
請參考解題提示48

想知道答案？
請看解答48

5 / 12 > 0 2 44? ←

1 2 3 4 5 6 7 8 9 0 (+32)

1969, 1854, 1 1 8 1

318 4 756 3 847 5 618
37456

輸入密碼： ＿＿ ＿＿ ＿＿ ＿＿

這次真的好驚險！

你差點就被發現，幸好及時撤離。

不過至少這次行動非常有價值。所蒐集到的
資料對打擊各方面犯罪都非常重要。由於深
入了解他們的現場程序，我們就更有機會阻
止他們的下一步行動。

有件事可以確定，他們的計畫遠遠超出我們
的設想，這可不是什麼好事。

的確，總部的車帶著你迅速離開之後，你驚
訝地發現車子行駛的方向跟你想的不一樣。
事情似乎變化得非常快。你接下來要去哪
裡？

任務七
藍圖

最新狀況……最新狀況……最新狀況……

這個犯罪集團的首腦似乎叫做「建築師」。

他擁有這個稱號的理由很簡單，因為這個集團的一切都是他建立的。但還有個妙到難以置信的理由，就是他……真的是個建築師。

現在請前往他的事務所，總部認為他習慣把犯罪資料藏在日常計畫中。你覺得不可能？不過這類人可能會過度自信，或許這就是他的弱點。

祝任務順利。這次需要取得七組四位數字和一組五位數字密碼，才能完成任務。

車子已經準備好，可以出發了。

規劃問題

這個平面圖似乎少了一些數字。

如果能找出這些數字，或許就能取得進入下一個房間需要的密碼。

需要提示？
請參考解題提示49

想知道答案？
請看解答49

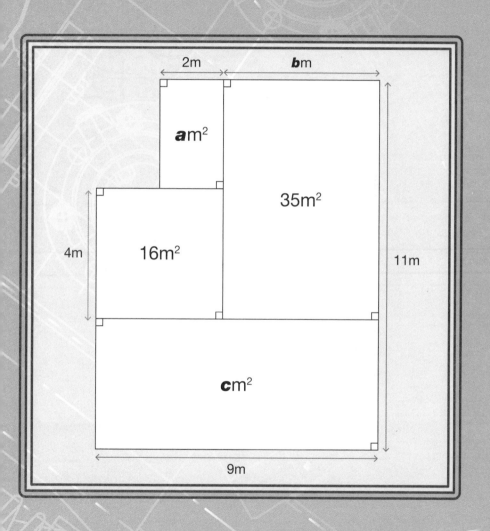

輸入密碼：＿ ＿ ＿ ＿ ＿

城市藍圖

這一幅城市地圖的市內區域做了一些標記。

這些標記會不會是尋找四位數字密碼的某種線索？

需要提示？
請參考解題提示50

想知道答案？
請看解答50

輸入密碼：＿ ＿ ＿ ＿ ＿

立體大樓計畫

旁邊螢幕上有一些關於新大樓的計畫。

每棟大樓都由好幾個立方體所組成，所有的立方體都不是懸浮在空中。

需要提示？
請參考解題提示51

想知道答案？
請看解答51

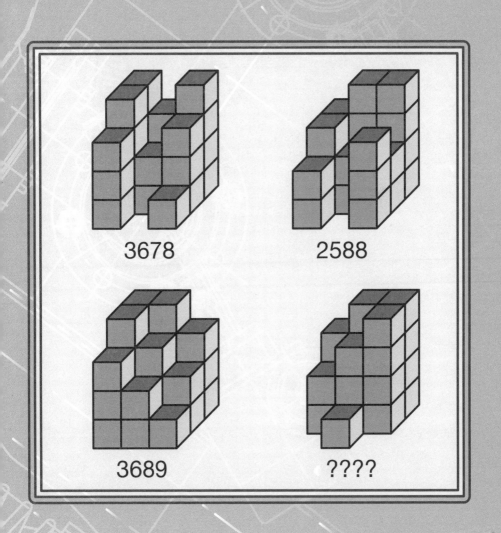

3678

2588

3689

????

磚塊圖

有意思……這個計畫由一連串磚塊組成。

這是最後的計畫嗎？或是準備要組合起來？**正確的組合是什麼？**

需要提示？
請參考解題提示52

想知道答案？
請看解答52

輸入密碼：＿ ＿ ＿ ＿ ＿

新的觀點問題

設計師一直很忙。更多藍圖、更多計畫……或許隱藏著更多資料？

「重新畫出」這幾棟建築，找出四位數字密碼。

需要提示？
請參考解題提示53

想知道答案？
請看解答53

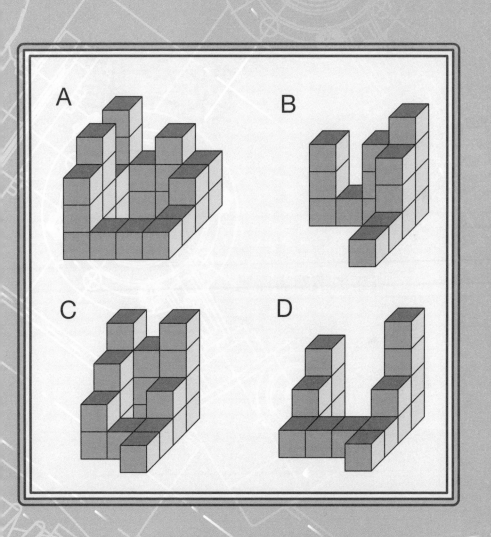

數字牆

牆上刻著一連串數字。**這些數字跟以下的清單有關嗎？**

017465	347578	494857
029385	382644	894742
102624	387562	
293847	459204	

需要提示？
請參考解題提示54

想知道答案？
請看解答54

4	2	6	2	0	1	3
5	6	4	7	1	0	4
8	1	0	7	4	9	7
3	8	2	6	4	4	5
9	9	9	8	8	9	7
2	6	5	7	8	3	8
0	7	4	8	3	9	2

輸入密碼：_ _ _ _ _

重新整理

> 我們需要的是四位數字密碼，但現在拿到的密碼有八位數字。
>
> **你能把上方的八位數字密碼轉換成四位數字密碼嗎？**

需要提示？
請參考解題提示55

想知道答案？
請看解答55

18　30　32　22

12	1	3	8	4	2	9
11	3	1	7	8	9	2
10	6	7	5	2	1	5
9	1	7	4	3	2	3
8	5	4	6	4	5	7
7	5	8	6	7	1	9
×	1	2	3	4	5	6

輸入密碼：＿ ＿ ＿ ＿ ＿

摺四次再打四個孔

紙本藍圖通常是印在紙上的藍圖，但這個看起來好像是摺紙教學？

我們要靠你破解這個犯罪計畫如何展開。

需要提示？
請參考解題提示56

想知道答案？
請看解答56

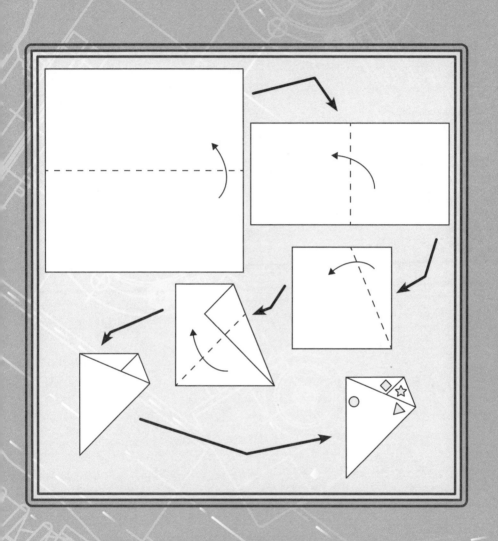

輸入五位數字密碼：＿＿＿＿＿

又完成一個任務了！

恭喜恭喜，你成功取得密碼，調查人員已經逮捕「建築師」和他的「事務所」。

由於你的努力，我們才能在這麼短的時間內取得這麼大的成果。現在一切條件都已齊備，準備進行最後一項任務，讓這個案子全部結束。

不過請先向總部報告在這次任務中發現的所有訊息。

任務八

科技難題

最新狀況……最新狀況……最新狀況……

終於來到最後一個任務！這也是一舉消滅這個犯罪集團的最後機會。

我們已經把你帶到祕密地點，這是一家擺滿了古老科技產品的老商行。這裡的狀況很特別，有些東西還能使用，有些則不完整。

裡面有許多舊電話，有些電話正在響著，真奇怪。

請破解這些雜七雜八的資料，我們會負責其他工作。這次任務的成果將是最後關鍵，我們不僅能逮捕這些罪犯，還能將他們繩之以法。

我們需要八組密碼，每組密碼包含四位數字。

祝任務順利！

怪怪的羅馬數字

這些用羅馬字表示的數字好像怪怪的，說不定是什麼祕密訊息。

它隱含的四位數字密碼是什麼？

需要提示？
請參考解題提示57

想知道答案？
請看解答57

II

XIII

XV

I

XVI

IIX

X

IIIV

VIIII

IX

IIIX

XX

輸入密碼：＿＿＿＿＿

破解數字標籤

這些檔案可能十分重要，但每一組都少了一個標籤。

你能不能找出缺少的標籤，取得四位數字密碼？

需要提示？
請參考解題提示58

想知道答案？
請看解答58

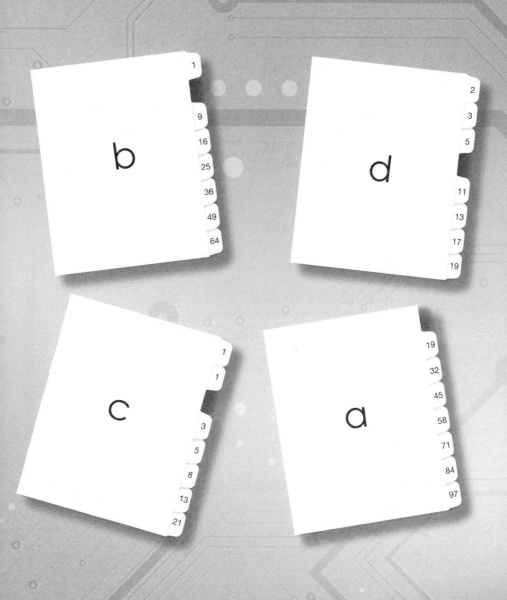

這是謎題

搜尋提示：遺漏的資料

0108	4652	6072	8408
0184	5604	6927	9274
0683	5610	7397	
1837	5829	7699	
2685	6016	8204	

需要提示？
請參考解題提示59

想知道答案？
請看解答59

```
9 4 7 2 9 6 5
2 3 3 5 5 6 0
8 8 8 6 0 1 9
5 6 1 4 0 6 7
8 0 4 8 8 3 7
6 7 6 9 9 1 0
2 2 0 7 2 9 0
```

輸入密碼：＿ ＿ ＿ ＿ ＿

(也是) 數位圖片

嗯……下一頁的網格看起來很眼熟。

前面有類似的題目嗎？ 請依照由小到大的順序排列這些數字。

需要提示？
請參考解題提示60

想知道答案？
請看解答60

Nonogram puzzle — page 157

Column clues (top, by column 1–15):

1	2	3	4	5	6	7	8	9	10	11	12	13	14	15
											2			
	2	2	2		7	7			2	2	3	2		
	3	3	3	3	3	3			3	2	2	2	10	
7	7	7	6	2	2	2	7	7	7	4	4	4	4	6

Row clues (left, rows 1–15):

- 3, 2
- 3, 3, 6
- 3, 3, 6
- 3, 2
- 3, 3, 3, 2
- 3, 3, 3, 2
- 3, 3, 1, 1, 1
- 1
- 7, 2, 3
- 7, 2, 3
- 7, 2
- 4, 6
- 7, 6
- 7, 6
- 3, 6

輸入密碼：＿＿ ＿＿ ＿＿ ＿＿

數位乾草堆

有意思。這裡同樣需要一組四位數字密碼，而且這些數字就在筆記本上……只不過你得知道該怎麼看。

請看一次，然後再看一次。

需要提示？
請參考解題提示61

想知道答案？
請看解答61

→

　　　　　　　→

9 4 5 3 7 6 9 4 5 3 7 6
1 2 7 8 2 4 1 2 7 8 2 4
3 8 2 6 1 5 7 8 2 6 4
7 1 4 3 6 1 3 5 6 1 5
1 4 8 5 8 1 7 1 4 3 6 1
5 7 1 7 9 2 1 4 8 5 8 2
8 9 6 3 4 9 2 9 7 9 1
6 2 5 7 5 6 8 9 6 3 4 6
1 8 6 4 5 8 1 4 6 3 5
4 6 9 3 2 7 4 6 4 5 8
7 2 5 4 6 1 7 9 3 3 7
6 8 7 1 5 3 6 8 7 3 4 6 1 3

↑　　　↑　↑　　　↑
↑　　　↑　　　　↑
　　　　　　　　↑

輸入密碼：＿＿ ＿＿ ＿＿ ＿＿

數字就是數字

四個數字⋯⋯我們正好需要四位數字，是不是很簡單？

麻煩的是我們知道**這四位數字的總和是9**，所以一開始猜測的4312不正確。

需要提示？
請參考解題提示62

想知道答案？
請看解答62

4　　　○　　　3

○　　　1　　　○

○　　　○　　　○

　　　2

輸入密碼：＿＿＿＿＿

重新接上電路

這個接線箱裡少了幾條線。請重新接上這些線，**讓迴路能夠經過每一個點，而且每個點都和兩條線相連。**電線不能斜向連接，此外有些電線已經接好了。

需要提示？
請參考解題提示63

想知道答案？
請看解答63

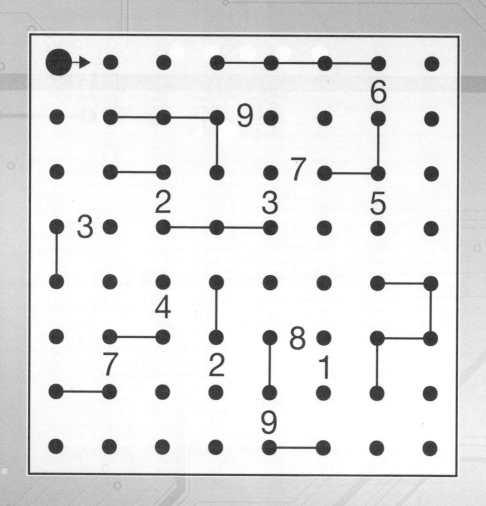

輸入密碼：＿ ＿ ＿ ＿ ＿

直指重點

還差最後一組密碼，任務就完成了。

你是否能找出一條路徑，找到密碼，關閉伺服器？

需要提示？
請參考解題提示64

想知道答案？
請看解答64

4825	4026	8527	7043	1058	9825
3619	9623	7456	0384	2376	7365
6495	6129	4962	1702	1890	5390
8739	2013	5924	3071	6201	2468
5938	7495	1832	4197	7251	
4856	3162	8607	3851	2083	

輸入密碼：＿＿ ＿＿ ＿＿ ＿＿

任務到此全部完成！

你成功了，你已經取得了所有情報，現在組員們可以動手逮捕這些罪犯了。他們會被送進監獄，世界也將更加安全，這次任務最大的功臣是你的調查、解碼和破解謎題的功力。

現在你可以好好放鬆休息，享受久違的假期。

恭喜你，偉大的間諜！你破解了64道謎題，完成了八項任務。

解題提示

解題提示 1

- 圖中有四個箭頭，每個箭頭指著某樣東西。
- 注意每個箭頭上的小箭頭數量。

解題提示 2

- 這種謎題是很常見的標準題目。
- 依照從左到右、從上到下的順序，把每一組數字填進空格，一個數字一格。
- 有一組數字填不進去，這組數字就是答案。

解題提示 3

- 密碼包含四個數字，帶有編號 1,2,3,4 的指南針方位順序也有四組。
- 每一組指南針方位用箭頭連接，代表使用這些方位的順序。
- 可以看到圖上標示的 N 指向北方，右上角的是 NE，右邊中間的是 E，依此類推。
- 依順序經過每個點，畫出四條路徑。

解題提示 4

- 圖中有四個箭頭，每個箭頭指向某樣東西。
- 注意每個箭頭指向的數字。
- 圖的最下方是 6 嗎？如果是，那麼右邊是什麼數字？
- 最上方是 3，沿著順時針數過來，可以得知最底下的 6 應該是 9。
- 繼續讀出其他數字。

解題提示 5

- 分辨出圖中的各種形狀。
- 只要算出每種形狀出現幾次就行了。

解題提示 6

- 貼紙可以重新排列，呈現出四位數字。
- 貼紙不需要旋轉。
- 重新排好之後仍然是寬 3 格、高 2 格。

解題提示 7

- 注意圖的上方一連串的 + + +。
- 每一列的 4 個數字必須相加。
- 哪一列「不太一樣」？
- 有哪一列跟其他列的相加結果不同？

解題提示 8

- 重新排列這些方塊，就會出現四位數字。
- 方塊不需要相對於其他方塊旋轉，但你可能需要轉個角度來看。
- 排好之後是個完整的長方形。

解題提示 9

- 請留意數學符號。
- 也要留意密碼空格上方的形狀提示。
- 用一般代數方法算出每個形狀的值。

解題提示 10

- 這一關的標題是重要提示。
- 請注意培養皿中央的垂直線。
- 必須想像培養皿的一邊反射到另一邊。
- 數字會自己出現。
- 從顏色最淺的數字排到最深的數字。

解題提示 11

- 留意左下角的部分元素週期表。
- 翻到前兩頁,查看週期表的其他部分。
- 週期表為每個元素指定了一個值(原子序)。
- 依指示進行運算。
- 依據每個容器上的標示排列數字。

解題提示 12

- 進行計算。
- 依照順序按下按鈕。
- 一開始的值是多少?

解題提示 13

- 這一關的標題是「火柴好長」,題目又說「好像不是所有的火柴長得都一樣」。
- 有些火柴特別長,請特別留意這些火柴。
- 比較長的火柴排成什麼形狀?

解題提示 14

- 注意表格上方有 a 到 d 四個符號。
- 針對 a 到 d，找出符合其要求的數字。
- 舉例來說，數字 a 是質數、偶數，不是平方數，也不是立方數。在 1 ～ 9 的範圍裡只有一個這樣的數。

解題提示 15

- 如果圖中的原點是 (0, 0)，假設兩個軸採用的刻度相同，那麼橫軸上方的第一個垂直刻度一定是 1，接著是 2，如此繼續下去。
- 那麼橫軸的 1 的值是多少？

解題提示 16

- 這一關的標題是「把計算完成」，這就是我們要做的事。
- 從 1×2 開始。
- 接著把結果 ×3，如此繼續下去。

解題提示 17

- 分別解開這四個迷宮。
- 找出每個迷宮的最佳路線，不要繞路。
- 接下來依據題目的敘述：「不在」路線上的數字是哪一個？
- 留意大圓形邊緣的數字 1 2 3 4，這些數字是順序提示。

解題提示 18

- 計算四張圖裡面正方形和長方形的總數。
- 注意大圓形邊緣的數字 1 2 3 4，要依照順序排列。

解題提示 19

- 你必須修改所有方塊，使它們和題目中的「正確」範例相同。
- 把每個方塊旋轉 180 度。
- 注意大圓形邊緣的字母，這些字母是順序提示。

解題提示 20

- 注意題目裡提到：「請使用**數字** 1 到 4，**獨**立解出……」
- 這句話裡隱含著一種非常有名的數學謎題。
- 把四張圖片組合成 4x4 的數獨題目並解出。
- 有些方格是灰色的。
- 注意大圓形邊緣的數字 1 2 3 4，這是順序提示。

解題提示 21

- 把頁面放在眼睛前方，再向外傾斜。
- 以適當的角度看這四個方塊，方塊看起來應該像是一整排重複的數字。
- 注意大圓形邊緣的計算式，這是順序提示。

解題提示 22

- 「添加一些陰影」代表應該把某些方格塗黑。
- 把行和列的值相加後總和為奇數的方格塗黑。
- 把 (1, 2)、(1, 4)、(2, 1)、(2, 3) 塗黑，如此繼續下去。
- 注意大圓形邊緣的羅馬數字，它們是順序提示。

解題提示 23

- 這是通常被稱為「數織」（hanjie）的謎題。
- 線索 1 1 1 這一行一定是「黑—白—黑—白—黑」。
- 水平線索 5 這一列一定是全黑。
- 繼續交叉參考資訊，直到完成所有謎題。
- 注意大圓周圍的化學元素，它們是順序提示。請參考任務二的第 1 至 4 關，把這幾個符號轉換成原子序。

解題提示 24

- 你必須在每個點陣圖中找出反轉之後（也就是黑色變白色、白色變黑色）可和其他黑色點組合成數字的一行和一列。
- 可以從右下角的點陣圖先開始。
- 右下角的點陣圖應該是 4。
- 注意大圓外面的小點點，它們是順序提示。

解題提示 25

- 你必須找出標示為 δ???? 的 δ 象限正確值。
- 觀察其他星座數列的值是如何產生的。
- 數一數每顆星星有幾個尖角。

解題提示 26

- 這一題的標題是：不是偶數很「奇」怪。
- 謎題中也說「其實只有奇怪的地方需要注意」。
- 只要留意奇數的地方就好。
- 位於每一行正上方紙張邊緣的缺口，可以當成向下的箭頭。
- 向下逐步進行指定的運算。

解題提示 27

- 關鍵是標題中的「加點東西」。
- 從範例來看，這裡的「加」不是普通的加。
- 該怎麼把 2 和 5 合併成 8？
- 以相同的方式合併右圖中的時間。

解題提示 28

- 畫出四條連線，每條連線包含四個星星。
- 每條連線的方式必須和題目中的範例相同，順序也必須一樣。
- 畫出四個互不交叉的連線之後，這些連線形成什麼樣子？
- 注意題目下方的指南針，以及密碼空格上方的 W-E 以及星星符號。

解題提示 29

- 計算範例有兩個。
- 範例要如何才能成立呢？
- 我們不需要改變範例，而是要改變看的方式。
- 把書轉過來。
- 現在把數字填進空格。
- 注意空格四角的差異。

解題提示 30

- 題目中提到「鏡子」。
- 你必須用鏡子去照題目的內容看看。

解題提示 31

- 注意「eg」範例。
- 這個範例說明珠子應該怎麼看。
- 尤其是珠子以這個順序形成 e 和 g。
- 回頭看任務三的結尾兩頁，最左邊是什麼？
- 接著再看一下任務四的開頭。
- 注意每條鍊子末端的分叉數目不一樣。

解題提示 32

- 這些圖看起來像時間，也有點像時鐘。
- 題目中提到「加倍」。
- 這些時鐘是什麼樣的時鐘，才會這樣顯示時間？
- 這些時鐘是 24 小時的時鐘。

解題提示 33

- 兩次下載到的部分影像，必須組合起來。
- 兩個影像有一條細線相連。
- 把兩個部分影像彼此重疊。

解題提示 34

- 這些車牌分成兩種。
- 有些車牌是許多個 X 加上一個數字。
- 同類型的兩種車牌要組合起來。
- 依照號碼長度選擇要組合在一起的車牌。

解題提示 35

- 這裡有九個範例箭頭和一個需要決定數值的箭頭。
- 每個數字都是有理由的。
- 每個數字都代表一個明確的特徵。
- 第一個數字是 2 或 5。
- 2 代表一個向上的箭頭。

解題提示 36

- 這是簡單的數列。
- 不過不是 92 52 ？？ 22 12 02。
- 必須有新穎的觀點。
- 這些書都是上下顛倒擺放。

解題提示 37

- 關鍵是「是不是少了什麼東西？」這句提示。
- 這副骨牌究竟少了什麼？
- 把缺少的骨牌放進密碼方塊中，正確的放置方式只有一種。

解題提示 38

- 這是標準的「踩地雷」遊戲。
- 先找出所有地雷，再計算每一列的地雷數目。

解題提示 39

- 請注意標題「回到正面」。同時注意一張圖的撕痕和另一張的相反，所以如同題目所說的，這兩張圖是同一張紙的正反兩面。
- 依據圈圈在紙上的精確位置，找出對應的正面數字。
- 尋找正面的數字時，留意正反面的對應關係。

解題提示 40

- 這一題不需要複雜的數學計算。
- 只需要數出數字。
- 找出要數什麼就成功了。
- 每張骨牌對應一個數字。

解題提示 41

- 這些刻度盤讓你想到什麼？
- 每個刻度盤都分成 12 等分，還有兩支針。
- 刻度盤都是時鐘，但都有一支針指向 12（以羅馬數字表示）。
- 所以請注意另一支針。
- 依據時鐘的旋轉方向，觀察另一支針指向什麼數字。
- 依照中間的 Z 字形箭頭，依序列出這幾個數字。

解題提示 42

- 請注意右上角的圖例。
- 灰色方格有個共通點，白色方格也有其共通點。
- 數字 2、4、6、9 只出現在灰色方格中。
- 白色方格是「NO」，代表它們是錯誤的。
- 這個遊戲很類似桌遊「珠璣妙算」（Mastermind）或 Wordle 猜字

遊戲。

- 但裡面沒有黑色方格，這代表什麼意思？
- 這些數字都不在正確位置，所以請用灰色方格中的數字找出答案。

解題提示 43

- 請注意密碼空格上方的 d m y y 字樣。
- 日曆上有兩天做了記號。
- 「兩個日曆的資訊必須相加」
- 兩個日曆上唯一的資訊就是做了記號的日期。
- 所以請使用 d m y y 的格式，把兩個日期相加。

解題提示 44

- 圖中有四張紙，每張紙可解出一個數字。
- 必須畫出箭頭標示的路徑。
- 從圖釘開始。
- 依據 Z 字形箭頭指示的順序列出結果。

解題提示 45

- 寫在便利貼上的日期不是真的日期。
- 請注意「日期」後半的數字和電話號碼之間的對應關係。
- 列出標示的數字，並依照順序排列。

解題提示 46

- 這些算式看來都不正確，但該怎麼解讀「+2」和「+3」等等，讓算式變正確？
- 所以必須「推移算式」。

- 每個數字都必須推移。
- 依據所提示的「加」量推移每個數字。
- 所以推移 2 代表每個數字加 2。
- 超過 9 之後跳回 0，所以 9+2 變成 1。

解題提示 47

- 每片拼圖都必須放進空白的網格中。
- 想想角落的地方要怎麼擺。
- 列出灰色方格中的數字。
- 拼圖不需要旋轉或翻轉。

解題提示 48

- 關鍵是「對齊準備取得密碼」。
- 想像把題目下方的活頁紙疊在下一頁用膠帶固定的紙上。
- 疊放兩張紙時讓兩個箭頭彼此相對。
- 四個方孔將會出現四個數字。
- 以垂直線條的數目為順序，列出四個數字。

解題提示 49

- 運用基本幾何學，找出 a、b、c 的正確值。
- 這三個數當中有一個是兩位數。
- b 可以立刻算出。
- 請注意，四邊形的面積是 16 平方公尺、高 4 公尺，則寬一定也是 4 公尺（因為 $16m^2 \div 4m = 4m$）。
- 所以總寬度是 $4m + bm = 9m$。
- 因此 b = 5。

解題提示 50

- 如果不看地圖背景，這張圖看來像傳統謎題。
- 把點連接起來。
- 從 1 到 16 依序連接每個點，仔細觀察畫成的圖形，找出四個數字。

解題提示 51

- 找出數字和每一棟建築的對應關係。
- 算出方塊數目……
- 要算的是建築物「每層樓」的方塊數目。
- 記得要算到看不見的方塊。

解題提示 52

- 左上角有兩塊磚塊組合在一起。
- 它們是怎麼組合的？
- 想像一下其他磚塊應該如何組合。
- 磚塊維持目前的擺放方式，不需要旋轉。

解題提示 53

- 請注意在題目下方的範例。
- 在範例中，從「新的觀點」觀看左邊，會得到右邊。
- 以同樣的方式，依照順序轉換從 A 到 D 的四張圖。

解題提示 54

- 從數字牆上，你能找到清單中的數字嗎？
- 應該全部都能找到。
- 還剩下什麼？

解題提示 55

- 右邊上方的八位數字是 18 30 32 22。
- 該怎麼用這四個兩位數，在表格中找出四位數字密碼？
- 請注意表格左下角的 × 符號。
- 相乘結果是 18 的兩個數字是什麼？
- 更具體地說，表格中的哪兩個數字相乘之後的結果是 18 ？

解題提示 56

- 找一張紙來摺摺看，或是想像自己摺一張紙。
- 依照圖上箭頭的順序摺紙。
- 再依照圖片打孔。
- 展開紙張。
- 注意密碼空格上方的圖案。
- 算出每種圖案的數目。

解題提示 57

- 這些都是羅馬數字，但是有幾個「怪怪的」。
- 其中有些不是正常「有效」的羅馬數字。
- 舉例來說，8 通常不是寫成 IIX，而應該寫成 VIII。
- 找出四個格式不正常的數字。

解題提示 58

- 這四個檔案夾各少了一個數字。
- 每個檔案夾中的一組數字各有一套邏輯。
- 每組數字都是一個數列。
- 找出每個數列中缺少的數字。

解題提示 59
- 其中有「遺漏的資料」，但「這是謎題」。
- 這是標準的找字謎題，但用數字表示。
- 在網格中找出這些數字。數字可能以各種方向書寫，包括斜向或反向。
- 有一組數字不在網格上。

解題提示 60
- 這個謎題的解法和任務三第 7 關的謎題相同。
- 這是數織（hanjie）遊戲，所以請用數織的玩法來解題。
- 解出之後就會出現密碼。

解題提示 61
- 請務必「看一次、再看一次」。
- 請注意筆記本上方的兩個小箭頭。
- 請注意最上方的數列重複了兩次。
- 其他幾列也有重複現象。
- 筆記本的右半邊和左半邊相同（應該說幾乎相同）。
- 其中有四處差異，有箭頭指示。

解題提示 62
- 圖中的配置讓你想到什麼？
- 回頭看一下任務八開頭的圖片。
- 1、2、3、4 分別對應什麼？

解題提示 63

- 畫出一個迴路通過每個點，也就是每個點都有一條進入的線和一條離開的線，因此每個點與兩條線相連。

- 舉例來說，轉角的點最簡單，因為不能斜向畫線，所以它和哪兩個點相連是可以確定的。

- 畫好迴路之後，從左上角的箭頭開始走一遍。

- 別忘了我們需要四位數字。

解題提示 64

- 依題目下方的提示，有兩個箭頭已經用過了⋯⋯

- ⋯⋯兩個箭頭已經放在右邊圖中的網格上。

- 依據提示圖中所示的方向，繼續放入其他的箭頭。

- 放到最後一個箭頭為止。

- 最後一個箭頭指向什麼？

解答

解答 1

這四個箭頭分別指向不同的字母，而且小箭頭的數量各不相同。依照小箭頭數量從少到多的順序，可以看出四個字母的密碼是 OPEN。

解答 2

把這些四位數填入空格，每個數字一格（已經填好的 1 除外）。填寫方式和填字遊戲一樣，方向可以是從左到右或從上到下。不過這 11 組密碼中只能填入 10 組，剩下的一組就是「沒辦法填入這個圖」的密碼：6304。

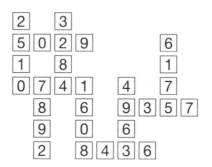

解答 3

首先，如果 N（北）在圖的上方，那麼順時針方向依序就是 NE（東北）、E（東）、SE（東南）、S（南）、SW（西南）、W（西）和 NW（西北）。

接著看「1. N → NE → S」這一行。它的意思就是一連串需要依序通過的點，照著順序用筆畫過，就會形成一個數字。從 1 到 4，照著指示這樣畫下來，就會畫出 7410 這四個數字。

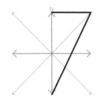

解答 4

首先看到這個圓分成 12 等分，最上面的刻度是 3。沿著圓周數過去，右邊的數字應該是 6，下方的數字應該是 9。我們可以想像這個圓是 3 位於上方的鐘面，或是一個表示 1 到 12 的圓。無論是哪一種情況，請依照小箭頭數目的順序，寫下它們指出的數字，就可以知道密碼是 9641。

解答 5

請注意謎題要我們找出「校正次數」，圖的下方有四種不同形狀的標示。所以你的任務是算出每種形狀在圖中有幾個。然後按照指示依序輸入，密碼應該是 5648。

解答 6

想像一下重新排列這六張正方形貼紙，但是不旋轉或翻轉，最後結果如同下圖。所以密碼是 5814。

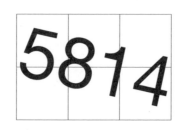

解答 7

圖的上方有另一張紙片，上面寫著＋＋＋，而且加號剛好位於兩個數字之間。而且，每一列數字的右邊都有等號。如果把每一列的數字相加，就會發現大部分的總和都是 20，只有 1 4 4 6 這一列是 15，因此密碼就是 1446。

解答 8

想像一下重新排列這六個方塊，但不需要旋轉，最後的結果如下圖（把頁面轉 90 度來看）。所以密碼是 9306。

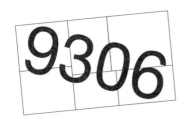

解答 9

每一行都是一個數學式，包含＋、－、× 和＝等符號和四種形狀的組合。這四種形狀都列在輸入密碼的上方，所以必須解開這四個數學

式，找出可以讓這四個數學式同時成立的值。請注意，輸入密碼的提示中三角形的方向和這一頁其他三角形相同，所以我們不需要反轉數學式，否則減法時將影響結果。所以答案是 2739。

解答 10

這一關的標題裡有「反射」，而且培養皿中間有一條垂直線，提示我們以這條線反射培養皿中的內容。當你這樣去想的時候，會發現培養皿的左邊包含四個數字，每個數字由不同顏色的細菌組成。你想像的畫面應該如下圖，右邊是四個數字分開時的樣子。

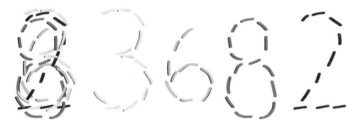

題目要我們「從最蒼白的開始排列」，所以密碼是 3682。

解答 11

四個燒瓶的頸部都有線條，數目都不同，代表從 1 到 4 的數字順序。每個燒瓶上的方程式是兩個化學元素的符號相加。從第 1 關到第 3 關，可以看到一部分週期表，標示出每個元素的原子序。其中 H=1、He=2、Be=4、C=6、O=8。因此 H+O=1+8=9、H+H=1+1=2、H+C=1+6=7、Be+He=4+2=6。因此密碼是 9276。

解答 12

計算機的六個按鈕上畫了箭頭和 1 ~ 7 的號碼。想像一下依照順序按這些按鈕，此外，必須留意計算機螢幕上原本已經有個 6。所以整個

計算過程是這樣的：6+7=，結果是 13，接著 ×90=，結果是 1170，所以密碼是 1170。

解答 13

首先要注意的是題目中提到「好像不是所有的火柴長得都一樣」，有些火柴比較長。其實火柴有兩種長度。這一題的解題關鍵是不管短的火柴，只看長火柴，這點可以透過實驗或從「火柴好長」這個標題看出來。如果只看長火柴，會發現它們組成 3712 這幾個數字，所以答案就是 3712。

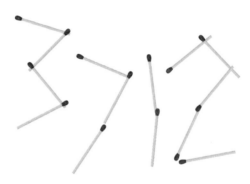

解答 14

這一題的解題關鍵就是查核（標題「查核表」已經提示了），查核這四個數字各自有哪些特徵。圖表中每一行最上端的 a 到 d 分別代表四個數字，舉例來說，數字 a 是質數、偶數、介於 0 到 10 之間、不是平方數，也不是立方數。依據這些限制，唯一符合的數字是 2。

以同樣的方式繼續推算其餘三行的答案，可以得知 b 是 8、c 是 1、d 是 4，所以密碼是 2814。

解答 15

依據題目說明，圖中的原點是 (0, 0)，再假設橫軸和縱軸的刻度相同，那麼圖中 × 的位置就是 (1, 4)、(2, 6)、(3, 1)、(4, 3)。把每組座標的第一個數字 1、2、3、4 當成順序，密碼就是 4613。

解答 16

把整個頁面當成求出四位數字密碼的計算過程。具體來說，1×2=2，所以筆記本上第一列的結果是 2。接著把這個結果 ×3，得出 6。接著把結果再 ×4，得出 24，如此繼續下去，最後答案是 5040，也就是我們需要的密碼。

解答 17

解開這四個迷宮，找出每個迷宮從上到下（或從下到上）最直接的路線。這些路線將會通過每個迷宮中的數字，只有一個例外，如下圖所示。接著依照大圓形外 1 2 3 4 的順序寫出路線沒有通過的數字，因此密碼是 5369。

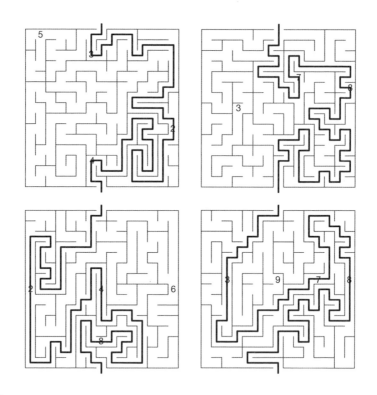

解答 18

算出四張圖中的四邊形數目。每個角和連接點都是直角,所以只會形成正方形和長方形,換句話說,我們需要算出這四張圖片中正方形和長方形的總數。接著依照標示在大圓形外圍的數字 1 到 4 的順序,排列這些數字。注意 1 現在位於右上角、2 在右下角,依此類推。正確的四邊形總數依序是 8、5、8、4,所以密碼就是 8584。

解答 19

右邊的四張圖「沒放對」,意思是它們的方向不對。在「你可以改一下嗎」這句話旁邊有個範例圖形,說明圖片的正確方向,還打了勾勾說明是對的。要讓這些圖片符合正確範例,只要注意標題,標題是「翻

轉真相」。所以請翻轉頁面 180 度，就會看到 LIES 變成四個數字。以大圓形外圍 a 到 d 的順序列出這四個數字，就可得知正確密碼是 7315。

解答 20
從題目的敘述中，暗示了這是一個數獨謎題。使用數字 1 到 4，可以把這四個方陣當成 4×4 數獨謎題的四個角，再解出答案如下圖。最後，依據大圓形外圍 1 到 4 的順序寫出密碼是 3324。

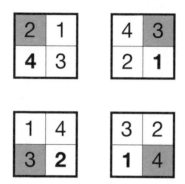

解答 21
拿起書本，讓頁面幾乎與你的視線平行，從頁碼這一端看過去。眼睛聚焦在從眼前向外傾斜的頁面時，視野受到壓縮後應該會在四個方塊中各形成一個數字，畫面看起來和下圖大致相同。把大圓形外圍算式的結果（4-1=3、3-2=1、4-0=4、3-1=2）當成順序，讀出這些數字（方塊中會重複出現同一個數字），因此四位數字密碼是 1087。

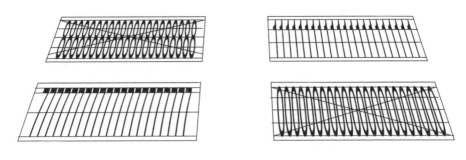

解答 22

這個謎題要我們「核對密碼」，也就是把它變成一個西洋棋盤。更明確地說，我們必須「把行和列的總和是奇數的地方塗黑」。依據方陣外圍的數字，方陣的左上角是 (1, 1)，所以行和列的總和是 1+1=2，而 2 是偶數，不是奇數，所以它不用塗黑。旁邊的 (1, 2) 和 (2, 1) 的行和列的總和是 3，是奇數，所以要塗黑。繼續這樣處理，最後四個方陣都形成西洋棋盤的樣子。只要塗黑的方塊夠多，就可以看出每個方陣中有一個數字。依據標示在大圓外圍的羅馬數字 i、ii、iii、iv 提示的順序，可以得知密碼是 1247。

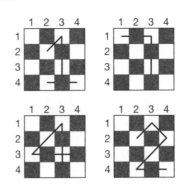

解答 23

這四個方塊都是各自獨立的數織（hanjie）謎題，又稱為 griddler 或 nonogram。依題目所述，把各列 / 行的塗黑作業進行完畢，每個方

塊就會呈現一個數字，如下圖所示。依照大圓外圍的原子序（H=1、
He=2、Li=3、Be=4，參考任務二的第 1 至 4 關的元素週期表）提示的
順序，可以得知密碼是 5438。

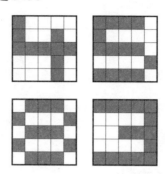

解答 24

這四個方塊都有一行和一列是有問題的，這一行和一列中的所有圓點
都必須反轉或「翻面」，也就是白變黑、或黑變白。每個方塊都會形
成一個數字，同時從點狀圖可以得知，數字的樣子將如同一般 LCD
螢幕上的數字。要翻面的行和列以及它形成的數字，如下圖所示。依
照大圓外圍的小點點數目提示的順序，可以得知密碼是 5416。

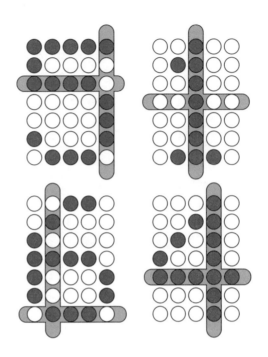

解答 25

最下方的星座標示了希臘字母 δ，後面不是四個數字，而是四個問號。所以必須觀察其他三個星座的數字怎麼標示，才能推測出這四個數字是多少。

α 星座標示的數字是 5364，我們可以看到，從黑點開始沿著星座線看過去，每個星星的尖角數目分別是 5、3、6、4 個，所以標示5364。β 和 γ 星座也是這樣。因此這四個問號應該是 6479，密碼也是 6479。

解答 26

注意標題中提到「不是偶數」和「很『奇』怪」。題目也提到這張紙有些地方特別奇怪。這張紙上有四行數字，每行最上方有一個數學運

算符號。此外在紙張的上緣有四個向下的箭頭形缺口。

所以我們的目標是用這個運算符號對這一行數字進行計算。不過如果你每一個數字都計算，就會發現答案不是四位數字，也就是每行得出的答案可能是雙位數。因此我們只針對一行數字當中的奇數。

換句話說，在「+」這一行，我們要計算 5+1+3，結果是 9。在「-」這一行要計算 9-5-3=1。在「×」這一行是 1×7×1=7。最後在「÷」這一行計算 9÷3÷1=3。從左到右，所以密碼是 9173。

解答 27

這一題的標題就是線索，我們必須在時間上「加點東西」。具體說明是 2+5=8 這個例子。它從數學上來看不正確，但觀察後會發現，如果把每個數字在七段顯示器（7-segment display）上的線段相加，也就是把數字顯示的線段重疊在一起，這個例子就會成立。換句話說，如果把 2 疊在 5 上，結果就是 8。把相同的疊加法套用在右邊的時間上，可以得出發射時間是 06:39。

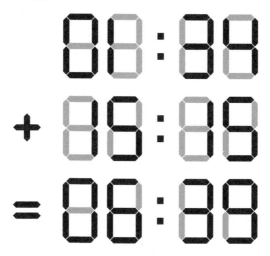

解答 28

依據題目要求，我們必須把右圖的星星連成四個星座，每個星座的四個星星以範例中的方式連起來。星座不可以重疊，連線也不能交叉或穿過其他星星。完成之後，每個星座的形狀是一個數字，如下圖所示。接著依照密碼空格上方的提示，以五角星從西（W）到東（E）的順序寫下這些星座代表的數字。因此密碼是 9175。

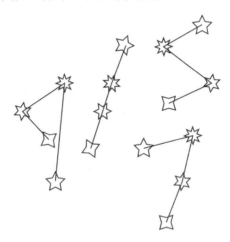

解答 29

標題中有線索：「上下顛倒的計算」，因為依照題目所說，如果要讓範例的結果正確，必須用「上下顛倒」的方式來看。第一個範例 1-2-8=1-9，看起來不正確，但上下顛倒之後變成 6-1=8-2-1，這樣就正確了。同樣地，第二個範例上下顛倒之後變成 9+1=8+2，也是正確的。現在可以用相同的方式完成其他四個算式，得出每個空格的結果。

請注意空格共有四個，這一頁下方的空格都轉了 180 度（至少有三個空格的方向看得出來不一樣）。因此可以確定密碼數字的方向和頁面上下顛倒時的方向相同。依照空格形狀的順序，密碼是 6843。

上下顛倒時，這四個算式是這樣的：

$$6+2=8$$
$$1+5=6$$
$$5+3=8$$
$$5-1=4$$

解答 30
題目中提到的「鏡子」是個線索，因為右頁的形狀必須把鏡子放在虛線上觀看。用這個方法可以看出下圖所示的密碼，從 3 可以判斷數字的方向，所以密碼是 1380。

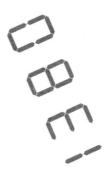

解答 31
我們可以假設每串珠子代表一個數字，但要找出這些數字，必須仔細觀察題目下方的範例。
範例標示 eg，表面看來似乎只是「範例」的意思，但其實不只如此。

它和右頁的珠鍊不大一樣，在圓形珠和兩個長形珠之間有明顯的間隔。如果對先前的任務還有印象，可能記得任務三的結尾有一排點線符號，旁邊標示 A 到 P 的字母，這些符號其實就是 A 到 P 的摩斯電碼。從這個對照表中可以看到 E 是一個點、G 是兩條線和一個點。因此可以得知這些珠子代表字母的摩斯電碼，而且，應該要從每條珠鍊的環狀端開始讀出這些字母。

你或許已經看過任務四開頭那一頁的數字摩斯電碼，因此可以找出每條珠鍊代表的數字。此外，把每條珠鍊末端的分叉數目當成從 1 到 4 的順序，密碼就是 0523。

1個分叉：	− − − − −	= 0
2個分叉：	· · · · ·	= 5
3個分叉：	· · − − −	= 2
4個分叉：	· · · − −	= 3

解答 32

這些圖看起來似乎是鐘面，有時針和分針，但鐘面上顯然不只 12 格。仔細數過將會發現，它的格數其實是 12 的兩倍，也就是 24 格。標題提到「時間」，題目中也提到「加倍」，所以這是 24 小時鐘面。以最上方為 24，順時針方向為 1、2、3……，讀出時針讀數，再以一般方式讀出分針讀數，對照鐘面下方標示的時間，就可以確定這一點。因此以問號標示的時間，也就是我們需要的密碼是 1850。

解答 33

兩次下載到的部分影像必須組合起來，灰色方塊經過重疊後，就會顯示出一個數字。數字必須依照說明，從左到右、從上到下，因此密碼是 3950。

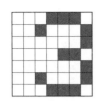 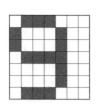 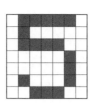 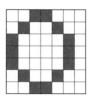

解答 34

這些車牌分為兩種,一種是好幾個 X 加上一個數字,另一種則是字母和數字的任意組合。題目中有提到,車牌共有八個,每種各有四個。有 X 的四個車牌號碼包含 1 到 4,提示了順序。這幾個車牌必須和車號長度相同的另一種車牌配對。舉例來說,XX1X XXX 這個車牌和 F49V K82 都是四個符號、一個空格再加上三個符號的組合,所以應該配成一對。車牌配對好之後,從 X 車牌上的數字位置找出配對車牌上的對應數字。以 XX1X XXX 而言,就是 F49V K82 的 9。

從其他三組配對車牌找出的數字分別是 XXXX X2 和 L24Q Z7 的 7、X3X XXX 和 B59 P93 的 5,以及 XX4X XXXX 和 J42R H681 的 2。因此密碼是 9752。

解答 35

圖中有九個箭頭,每個箭頭有一組四位數字密碼,另外一組是問號,因此目標是找出這組數字。

仔細觀察之後,可以發現第一位數字只有 2 和 5 兩種可能。此外,兩者分別對應向上箭頭(2)和向下箭頭(5)。第二位數字是 7 或 4,7 是實心箭頭,4 是雙線箭頭。第三位數字是 6 或 3,6 是黑色、3 是灰色。最後,第四位數字是 9 或 1,9 是沒有尾巴、1 是有三線尾巴。藉由這些規則可以得知最後一個箭頭的四位數字是 5761,所以密碼就是5761。

解答 36

這裡需要一個數列，但看得到的數字是 92、52、22、12、02，所以缺少的數字究竟是什麼？請注意數字都位於書背的頂端，因此看起來高度都不一樣。不過如果把書反過來放，數字就會在相同的高度。把這一頁上下顛倒，從正確的方向來看這幾本書，會發現這些數字是 20、21、22、25、26。這個數列少了 23 和 24，正好和空缺對應。因此如果依照題目所說「從最小排到最大」，這兩本書對應的四位數字應該是 2324。

解答 37

最重要的問題其實是「是不是少了什麼東西？」所以標題說的「遺失的骨牌」是什麼？

一副骨牌共有 28 張，應該包含從「空白：空白」到「6:6」的所有組合。仔細檢視這副骨牌，會發現少了「空白:6」和「3:5」這兩張。

在密碼方塊中，兩張骨牌的輪廓裡有一些預先放好的點。因此把這兩張缺少的骨牌放進空格時，只有一種放法能讓骨牌上的點和已有的點完全吻合，所以答案是 6053。

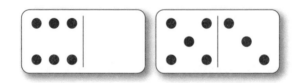

解答 38

這是常見的「踩地雷」遊戲，題目中已經說明玩法。找出所有地雷之後，可以看到地雷分布如下圖所示。依照從 A 到 D 的「每列地雷數目」，所以答案是 3311。

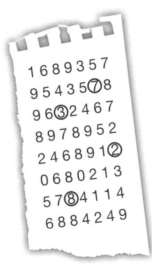

解答 39

這兩張圖分別是同一張紙的正面和反面。要找出密碼，必須先找到與圓圈字母位置相同的正面數字，從 A 到 D 依序寫出。測量距離（請注意反面的左右和正面相反），在正面標出圓圈，結果如下圖所示。因此答案是 3278。

1 6 8 9 3 5 7
9 5 4 3 5 ⑦ 8
9 6 ③ 2 4 6 7
8 9 7 8 9 5 2
2 4 6 8 9 1 ②
0 6 8 0 2 1 3
5 7 ⑧ 4 1 1 4
6 8 8 4 2 4 9

解答 40

我們必須先解出第一行的四張骨牌為什麼對應 7946，第二行的四張骨
牌對應 9187。仔細觀察可以發現，每張骨牌上的灰色（不是黑色）點
數正好和這些數字符合。所以最左上角的骨牌共有 7 個灰色點、其右
的一張有 9 個灰色點，依此類推。依據這個規則，密碼應該是 6385。

解答 41

這四個圓圈看起來很像鐘面，實際上確實就是。刻度盤上的 12 點是
用羅馬數字 XII 表示。接下來，請注意每個時鐘的分針都指向 12，代
表 0 分鐘，因此我們只需要知道每個時鐘指向幾點。把鐘面轉到正確
位置，如下圖所示，再依頁面中央的 Z 字形箭頭順序列出數字，就可
得知密碼是 3976。

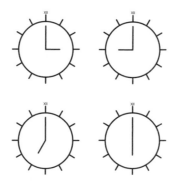

解答 42

首先請注意「NO」和「MOVE」這兩個圖例，這表示有些方格標示為
「否」，有些方格標示為「移動」。接著注意「移動」方格只有 2、4、
6、9 這幾個數字，其他數字則標記為「否」。從這些標記可以得知，
這四個數字出現時必須「移動」，而且這些數字一定不會出現在「否」
方格中。因此整個網格是類似「珠璣妙算」（Mastermind）或 Wordle

的盤面，不正確的數字標記成白色，正確但位置錯誤的數字標記成灰色，因此答案是 4926。

解答 43

題目中提到「兩個日曆的資訊必須相加」，最簡單的方法就是把兩個日期相加，其實這就是正確做法。此外必須注意，密碼空格的上方指示了密碼的格式是 d m y y，因此可以確定把兩者相加的方法是正確的。

以這個日期格式而言，第一個日曆上的日是 5、月是 2（標記成黑色），33 則是年的最後兩位數字，所以是 5/2/33 或 5233。另一個日曆同樣顯示 4/4/52 或 4452。兩者相加的結果是 9/6/85，所以答案是 9685。

解答 44

紙片共有四張，每張隱藏一個數字。要找出這些數字，必須依據每張紙上的一連串指令，在網格上描畫出路徑。舉例來說，在左上角的紙片上，必須先向上 6 格、向左 3 格、向下 3 格，再向右 3 格。但是要從哪裡開始呢？這些圖釘不是隨便釘的，而是用來指示每條路徑的起點。從每個圖釘開始，依據說明畫出路徑，就可以得出如下圖所示的結果。這些數字必須依照題目頁下方 Z 字形箭頭指示的順序列出，因此密碼是 9530。

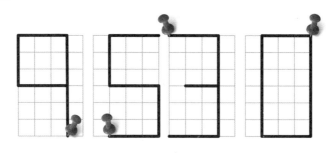

解答 45

每張便利貼隱藏一個數字。乍看之下，每張便利貼上寫的好像是電話號碼和日期，但請注意 / 後面的數字正好等於「電話號碼」的位數。這代表所謂的「日期」其實不是日期，而是數字長度的提示。觀察 x/yy 的格式，它代表 yy 位數的「電話號碼」的第 x 位數字。因此舉例來說，3/11 代表 11 位數中的第 3 位。依照「分機（extension）號碼」的順序列出四個數字，因此答案是 2751。

解答 46

筆記本上的前四行算式中有個「總和」，但數字顯然不對。因此我們必須研究該怎麼使算式正確。第一個線索來自標題「推移算式」。每個數字必須加以推移。推移的量依算式中的 + 號後面的數字而定。因此在第一行算式中，2 推移 2 變成 4，5 推移 2 變成 7，7 推移 2 變成 9，9 推移 2 變成 1。請注意推移是以 0123456789 的順序進行，所以超過 9 之後又從 0 開始，因此結果是 4791。接下來的每一行也依此進行推移。最後一行要推移 5，推移結果是 1624，因此四位數字密碼是 1624。

解答 47

我們必須想出如何把六張紙片放進空白網格中。紙片不可以旋轉，以便維持數字的方向。紙片放好之後，可以看出灰色方格中的四位數字是 7280，如下圖所示。

1	7	2	1	8	6
4	3	0	5	2	4
9	7	2	8	0	1
9	4	6	3	4	9
5	3	7	8	2	5
4	0	1	6	1	7

解答 48

題目下方的有孔紙片必須「對齊」下一頁的紙片,用來「準備取得密碼」。請特別注意兩張紙上看來歪歪扭扭的箭頭。如果要把題目下方的紙片放在下一頁的紙片上,請讓兩個箭頭彼此相對。如此一來,四個方孔就會出現四個數字,如下所示。以方孔下面的垂直線條數目當成順序,列出四個數字,因此答案是 0438。

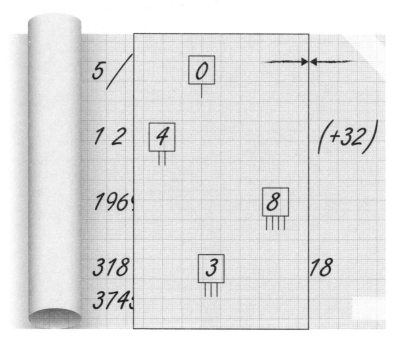

解答 49

圖中有 a、b、c 三個未知變數。我們必須運用正方形或矩形的面積等於長乘以寬的基本概念，找出這三個變數的值。因為角落有直角記號，所以我們知道這些都是正方形或矩形。

首先，$16m^2$ 的形狀的高已經標示出來，所以寬一定是 $16 \div 4 = 4$。因此 bm 一定等於下方標示的 9m 減去這個 4m，所以 b = 5。知道 b 的值之後，就可知道 $35m^2$ 矩形的高一定是 $35 \div 5 = 7m$。接下來，am^2 矩形的高一定是 $7m - 4m = 3m$。因此它的面積是 $3m \times 2m = 6m^2$，因此 a = 6。最後，下方標示 cm^2 的矩形的高一定是 $11m - 7m = 4m$，因此面積是 $4m \times 9m = 36m^2$，所以 c = 36。依照 abc 的字母順序寫下這些數字，最後的四位數字就是 6536。

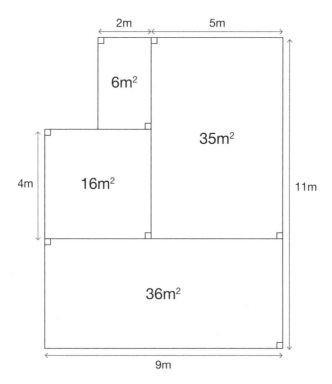

解答 50

依照藍圖上的數字順序連接每個點，沿著街道畫線，就可以得出下圖。
圖中的數字從上到下是 9748，因此密碼就是 9748。

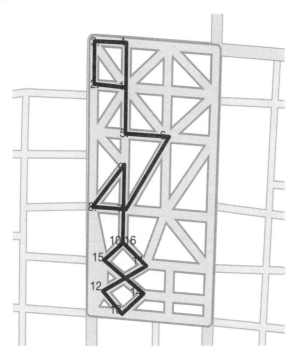

解答 51

圖中有三棟建築下方有數字，我們必須找出第四棟建築下方的數字，
用來取代四個問號。以左上角的建築為例，這棟建築分成四層，最上
面一層由三個方塊組成，第二層由六個方塊組成，其中有幾塊看不到
但一定存在，用以支撐上一層的方塊。再下一層有七個方塊，最下方
一層有八個方塊。這幾個數字就是建築下方的四位數字：3678。另外
三棟建築也一樣，所以最後一棟建築的四位數字是 3567，也就是這一
題的密碼。

207

解答 52

圖中有很多塊磚塊，每一塊上面至少有一個標記，格式是「數字＋字母」。數字的範圍只有 1 到 4，不過有時候是反過來的。所以我們的任務是依照題目說明和下一頁圖中左上角的範例，把磚塊正確組合起來。標示 1A 的兩塊磚塊組合在一起時，兩個 1A 緊貼在一起，而且彼此對映。要解開這個謎題，必須以這種方式把所有磚塊組合起來，讓相同的標示彼此緊貼。此外，所有磚塊都不需要旋轉。最後結果如下圖所示，呈現的四位數字是 2673（順序為磚塊標示的 1 到 4）。

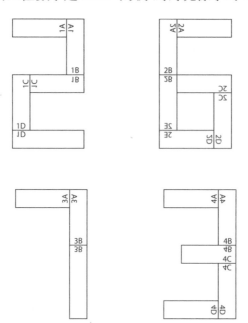

解答 53

我們必須依照題目下方的範例來「重新畫出」這幾棟建築。如果仔細觀察，會發現範例圖中右邊是左邊建築物的俯視圖。所以我們必須畫出 A 到 D 建築的俯視圖，結果如下圖所示，因此密碼是 0794。

解答 54

牆上的數字方陣形成一個找數字遊戲。首先找出清單中列出的所有數字串,接著會發現,方陣中有四個數字不包含在清單的數字中。以一般的閱讀順序列出這幾個數字,結果是 1498。

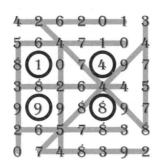

解答 55

要把下一頁上方的八位數字轉換成四位數字,必須利用下方的對照表,把兩位數轉換成一位數。這裡的重點是左下角的 × 號,它決定了 1~6 乘以 7~12 的值。不過表格中的數字不是兩個數相乘的結果,而是只有一位數。因此我們必須找出相乘後結果是這幾個兩位數的數字組合,再從表格中找出對應的一位數。

在此表當中,相乘結果是 18 的數字組合只有 2×9,而 2 和 9 的交叉是 7,所以答案的第一個數字是 7。30 的數字組合一定是 3×10,兩

者的交叉是 5；32 一定是 4×8，交叉是 4；22 一定是 2×11，交叉是 1。所以四位數字密碼是 7541。

解答 56

依照標題，這個謎題需要「摺四次和打四個孔」。想像從一張正方形的紙開始，依照說明摺起來，接著在紙上打出四種形狀的孔（如果用真的紙來做實驗，請特別小心，因為要在摺起來的紙上打孔不容易）。接著注意總部必須「靠你破解這個犯罪計畫如何展開」。所以請展開剛剛摺起來的紙，算出密碼空格上方每種形狀的數目。展開的紙張如下圖所示，因此依照提示的形狀順序，數目分別是 8、8、16、4。三角形有兩個空格，代表是兩位數，可以確認答案正確，因此密碼是88164。

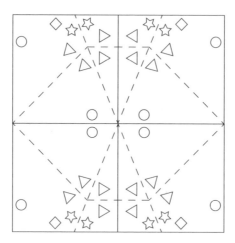

解答 57

有些東西「怪怪的」，這些羅馬數字的格式的確不太正常。怪怪的羅馬數字有四個，從上到下分別是：IIX = 8 通常寫成 VIII、IIIV = 2 通常寫成 II、VIIII = 9 通常寫成 IX、IIIX = 7 通常寫成 VII。所以四位數

字密碼是 8297。

解答 58

每個檔案都少一個標籤，我們必須找出這些標籤上的數字，接著從 a 到 d 列出這些數字。每個檔案的數字都是一個數列，規則如下：

a：每一個增加 13，所以缺少的標籤是 6。

b：從小到大排列的平方數，所以缺少的標籤是 4。

c：前兩個數字的和等於下一個數字（費波納契數列），所以缺少的標籤是 2。

d：從小到大排列的質數，所以缺少的標籤是 7。

因此密碼是 6427。

解答 59

題目說「這是謎題」，所以必須「尋找」。不過其中有「遺漏的資料」。這是個找字謎題，只是用數字代替字母。如果想找出清單中的 17 組數字，會發現最後只能找到 16 組，所以「遺漏」的數字就是我們要找的密碼：8204。

解答 60

「有些東西很眼熟」，因為這一題和任務三第 7 關的謎題相同。解開
這個數織謎題，得出的結果如下圖所示。接著「從大到小」排列圖中
的數字，可以得出密碼是 3468。

解答 61

務必「看一次、再看一次」，這樣才能注意到前六行和後六行是重複
的。如果看到數字上方代表兩個重複區塊開始的箭頭，會更容易注意
到這點。現在注意筆記本頁面下方箭頭指出的幾欄，找出與另一邊不
同的數字。依據箭頭數目的順序列出這幾個數字，因此密碼是 4329。

```
9 4 5 3 7 6 9 4 5 3 7 6
1 2 7 8 2 4 1 2 7 8 2 4
3 8 ②6 1 5 3 8 5 6 1 5
7 1 4 3 6 1 7 1 4 3 6 1
1 4 8 5 8 2 1 4 8 5 8 2
5 7 1 7 9 1 5 7 1 7 9 1
8 9 6 3 4 ⑨8 9 6 3 4 6
6 2 5 7 6 5 6 2 5 7 6 5
1 8 6 4 5 8 1 ④6 4 5 8
4 6 9 3 2 7 4 6 9 3 ③7
7 2 5 4 6 1 7 2 5 4 6 1
6 8 7 1 5 3 6 8 7 1 5 3
```

212

解答 62

首先注意此圖的配置和任務八開頭的電話數字按鍵相似。這類數字按鍵的每個圓圈代表一個數字，所以我們可以依照圓圈上的數字所提示的順序，寫出這幾個圓圈代表的數字，所以密碼是 5031。

解答 63

這個遊戲叫做 fences，玩法是畫出一條能通過所有的點的迴路，如下圖所示。依箭頭指示方向，從左上角開始，沿著迴路前進，可以發現這條迴路將會劃過四個數字。依照迴路經過的順序，可以得知密碼是 2134。

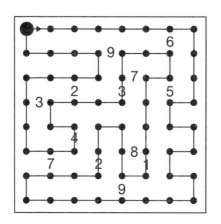

解答 64

題目頁的下方有九個箭頭，每個箭頭的數目從一個到九個不等。一個和兩個箭頭的上面打了勾，且已經畫在右邊的網格上。依照箭頭數目的順序，繼續把其他箭頭畫在網格中，每個箭頭的尾端必須和前一個箭頭的前端相連。最後箭頭指向 6129，也就是我們需要的密碼。

4825	4026	8527	7043	1058	9825
3619	9~~~~66		0384	2376	7365
6495	6129	4~~2	1702	1890	5390
8739	2013	59~~~~~~~~	62~~	2468	
5938	7495	1832	4197	7251	
4856	3162	8607	3851	2083	

國家圖書館出版品預行編目資料

間諜解謎：8個密室逃脫場景,測試你解決犯罪案
件的技巧!/葛瑞斯.摩爾(Gareth Moore)著；甘錫
安譯. -- 初版. -- 臺北市：經濟新潮社出版：英屬
蓋曼群島商家庭傳媒股份有限公司城邦分公司發
行, 2023.12

　　面；　公分. --（自由學習；44）

譯自：The undercover agent puzzle book.

ISBN 978-626-7195-50-5（平裝）

1.CST: 益智遊戲 2.CST: 邏輯 3.CST: 推理

997　　　　　　　　　　　　　　112018690